ARCHITECTURE SCOLAIRE

ABBEVILLE. — TYP. ET STÉR. GUSTAVE RETAUX.

ARCHITECTURE COMMUNALE

PAR

FÉLIX NARJOUX

ARCHITECTE DE LA VILLE DE PARIS

TROISIÈME SÉRIE

ARCHITECTURE SCOLAIRE

ÉCOLES DE HAMEAUX, ÉCOLES MIXTES, ÉCOLES DE FILLES, ÉCOLES DE GARÇONS
GROUPES SCOLAIRES, SALLES D'ASILES
ÉCOLES PROFESSIONNELLES, ÉCOLES NORMALES PRIMAIRES

PARIS

V⁰ᵉ A. MOREL ET Cⁱᵉ, LIBRAIRES-ÉDITEURS

13, RUE BONAPARTE, 13

1880

AVANT-PROPOS

L'*Architecture communale* publiée, il y a quelques années, présentait un recueil de tous les édifices civils que peut être appelée à élever une commune rurale : maisons d'école, mairies, presbytères, halles, marchés, hôpitaux, fontaines, etc., etc.

Les maisons d'école ne formaient qu'une partie de l'ensemble, et, par suite du grand nombre d'édifices contenus dans l'ouvrage, les types présentés au lecteur se trouvaient forcément bornés à quelques exemples.

La question scolaire, envisagée sous toutes ses faces, a depuis quelque temps pris une si grande importance que, au point de vue spécial de la construction, les exemples contenus dans l'*Architecture communale* étaient devenus insuffisants et demandaient à être complétés.

Nos ouvrages relatifs aux écoles publiques en France, en Angleterre, en Belgique, en Hollande et en Suisse[1], contiennent, il est vrai, un nombre considérable d'exemples de maisons d'école de toutes formes, de tout genre et de toute importance; mais les dessins, présentés à une échelle un peu réduite et importants à consulter pour les dispositions générales, ne peuvent être consultés avec fruit en vue des détails de la construction.

D'une autre part, des écoles normales d'instituteurs et d'institutrices s'élèvent dans presque tous les chefs-lieux de département. Le nouveau programme auquel doivent se conformer ces édifices n'a encore reçu que bien peu d'applications, et les architectes chargés de travaux de cette nature trouveront dans l'architecture scolaire d'utiles exemples, leur montrant la façon dont leurs confrères ont, avant eux, rempli la mission qui leur était confiée.

Cette observation s'applique encore bien plus justement aux écoles professionnelles très peu connues en France et qui sont appelées à y prendre bientôt un grand développement.

L'*Architecture scolaire* est donc un recueil pratique destiné à venir en aide aux architectes et

[1]. Trois volumes in-8, 830 pages de texte et 400 figures. — Paris, V° A. Morel et C°.

aux administrateurs chargés à un titre quelconque de s'occuper de la construction d'une école. Elle est divisée en huit chapitres, se rapportant chacun à un genre différent d'écoles.

I. Les écoles de hameau ;
II. Les écoles mixtes ou distinctes accompagnées de services municipaux ;
III. Les écoles de garçons ;
IV. Les écoles de filles ;
V. Les groupes d'écoles de garçons et de filles ;
VI. Les salles d'asile.
VII. Les écoles professionnelles ;
VIII. Les écoles normales primaires.

Les édifices contenus dans l'*Architecture scolaire* ont été construits ou étudiés en vue d'une exécution prochaine, et nous les avons exactement reproduits. Toutefois, quelques-uns, alors qu'ils étaient encore à l'état de projet, ont, au moment de leur réalisation, subi des modifications imposées à leur auteur, ou bien ce sont leurs auteurs eux-mêmes qui, après l'achèvement de leur œuvre, ont reconnu qu'elle était susceptible de certaines améliorations. Nous n'avons pas voulu, d'une manière absolue, reproduire à la lettre des œuvres dont un point eût été défectueux, et nous les avons présentées avec les modifications et les améliorations jugées nécessaires.

Le texte contient la description et l'explication des planches, et renferme en outre l'évaluation de la dépense à laquelle a donné lieu l'exécution des travaux.

Paris, 3 novembre 1878.

FÉLIX NARJOUX.

ARCHITECTURE SCOLAIRE [1]

CHAPITRE I

ÉCOLES DE HAMEAUX

Les hameaux sont des sections d'une commune, éloignées du chef-lieu auquel les rattachent les liens administratifs. Les enfants qui habitent ces hameaux ont souvent pour gagner l'école de longues distances à parcourir par des chemins mauvais et difficiles. La fréquentation de l'école devient ainsi une fatigue, parfois même un danger pour de jeunes enfants et pendant la saison d'hiver leur assiduité est des plus irrégulières.

Les administrations locales font donc avec raison tous leurs efforts pour doter chaque hameau de leurs communes d'une école distincte de celle du chef-lieu. Les écoles de ce genre ne contiennent que la classe et le logement des maîtres, car les services municipaux sont installés à l'école du chef-lieu. Elles sont le plus souvent mixtes; elles comptent en effet un trop petit nombre d'élèves pour pouvoir être divisées en deux parties distinctes et les ressources communales ne donnent pas, du reste, la possibilité d'entretenir à la fois un maître et une maîtresse.

PLANCHES I ET II.

ÉCOLE MIXTE A SAINT-MARTIAL
(HAUTE-VIENNE)

La construction de l'école du hameau Saint-Martial est due à l'initiative privée. Cette école est mixte et peut recevoir 48 élèves. Elle comprend, au rez-de-chaussée, deux porches couverts, l'un pour les garçons, l'autre pour les filles. Ces porches donnent accès dans un vestiaire en communication directe avec la classe dont

1. Les principes généraux relatifs aux bâtiments scolaires sont indiqués dans les *Écoles primaires et les Salles d'asile*, 1 vol. in-12, par Félix NARJOUX.

les élèves sont divisés en deux groupes de chacun 24 élèves. Ces deux groupes ne sont pas séparés au moyen d'une barrière traversant la classe dans le sens longitudinal, et n'offrant qu'un obstacle parfaitement illusoire et inutile à la séparation des sexes. Un simple passage transversal de 0m,80 de largeur distingue les garçons des filles ; celles-ci occupent les sièges les plus rapprochés du maître ; ceux-là, au contraire, occupent les sièges placés en arrière.

La classe a 6 mètres de largeur sur 9 mètres de long, soit 54 mètres de surface. Comme elle contient 48 élèves, chacun d'eux occupe donc 1m,10. Ces élèves sont assis sur des bancs à deux places et reçoivent le jour à gauche au moyen de trois grandes fenêtres ayant ensemble 15 mètres de surface vitrée, c'est-à-dire plus du quart de la surface du sol de la classe.

A côté de la classe est placé le cabinet de travail du maître et, au premier étage, se trouve son logement composé d'une cuisine, de deux chambres à coucher et de trois cabinets sous comble. Ce logement n'a pas de communication directe avec la classe, et le maître, pour aller de l'un à l'autre, doit passer à l'extérieur.

La construction est entièrement faite avec les matériaux du pays, granit et bois de chêne.

ESTIMATION DES TRAVAUX.

Maçonnerie .	4000,00
Charpente et couverture. .	1800,00
Plomberie, zinguerie .	200,00
Menuiserie .	1000,00
Serrurerie .	500,00
Peinture, vitrerie, etc. .	600,00
Travaux divers. .	400,00
Total.	9100,00
Honoraires de l'architecte, 5 p. 100. . . .	455,00
Total général. . . .	9555,00

L'école pouvant recevoir 48 élèves, la dépense moyenne pour chacun revient à 200 francs.

PLANCHE III.

ÉCOLE DE GARÇONS AU BOURGDIEU
(GIRONDE)

Le hameau du Bourgdieu est situé dans les forêts de pins qui avoisinent les Landes. La proximité des côtes amène, à certaines époques, des coups de vent terribles et des pluies torrentielles. Afin de s'abriter d'une manière efficace, les habitants n'élèvent leurs demeures que d'un rez-de-chaussée et protègent les murs d'enceinte, exposés à l'ouest, par une avance du toit à laquelle ils donnent une saillie considérable.

C'est dans ces conditions qu'a été élevée l'école de garçons que représente notre planche III. Le logement du maître est placé au rez-de-chaussée, et se compose de trois pièces. La classe vient ensuite, précédée d'un vestiaire et abritée par une galerie vitrée pour les jeux des enfants.

La classe a 6m,50 de large sur 8 mètres de long, soit 52 mètres de surface et, comme elle contient 48 élèves, chacun occupe donc un peu plus de 1 mètre superficiel.

Elle est éclairée par 5 fenêtres percées à la gauche des élèves et dont la surface vitrée est de 17 mètres, c'est-à-dire le tiers environ de la surface du plancher.

Les meubles placés dans les classes sont à deux places. Le chauffage s'effectue au moyen d'un grand poêle à enveloppe de terre cuite.

ESTIMATION DES TRAVAUX.

Maçonnerie	2000,00
Charpente et couverture	1100,00
Plomberie	140,00
Menuiserie	700,00
Serrurerie	260,00
Peinture, vitrerie, plâtrerie	300,00
Divers	200,00
Total	4700,00
Honoraires de l'architecte, 5 p. 100	235,00
Total général	4935,00

L'école pouvant recevoir 48 élèves, la dépense moyenne pour chacun revient à 100 francs, environ.

PLANCHES IV ET V.

ÉCOLE MIXTE A NYBORG
(DANEMARK)

En faisant passer sous les yeux du lecteur des écoles de pays étrangers, nous ne prétendons pas proposer la transformation, en écoles anglaises, suisses ou allemandes, de nos écoles françaises. Une pareille transformation serait rarement heureuse et il nous paraît bien plus sage, bien plus pratique, de prendre chez les autres, pour nous l'approprier, ce qu'ils ont de bon et de convenable. C'est à ce point de vue que nous présentons ici l'école de Nyborg.

Nyborg est situé dans l'île de Fionie (1), sur une côte basse que rien ne protège contre les vents glacés du Nord. L'école s'élève au milieu d'un hameau habité par des pêcheurs, elle a l'apparence d'une boîte de bois et est, pour ainsi dire, revêtue d'une enveloppe qui la défend au nord et à l'est. En avant, un petit porche abrite l'escalier extérieur et donne sur une galerie servant de vestiaire et de salle de récréation : sur cette galerie s'ouvre l'escalier du logement sous lequel on passe pour se rendre au cabinet du maître. La classe compte 42 élèves, elle a 6m,20 de largeur et 8m,30 de long, soit 51 mètres de surface. Chaque élève occupe donc 1m,20 environ.

La classe est éclairée par quatre fenêtres ayant ensemble 17 mètres de surface vitrée, c'est-à-dire le tiers de la surface du plancher.

Le logement du maître, situé au premier étage, se compose d'une galerie répétant celle du rez-de-chaussée, d'une salle avec une laverie et d'une grande chambre à coucher. Le deuxième étage contient en outre deux autres pièces.

Nous sommes déjà entré, dans la première partie de l'*Architecture communale*, à propos des constructions de bois, dans des détails qui nous dispensent d'insister à ce sujet.

1. *Notes de voyage d'un architecte.* — Félix NARJOUX.

PLANCHES VI, VII ET VIII.

ÉCOLE MIXTE A DUILLIER [1]
(SUISSE)

Duillier est un village du canton de Vaud, près du lac de Genève. Son école a été l'objet de soins tout particuliers. Cette école est destinée à recevoir des garçons et des filles ; elle se divise en deux classes. L'une, la classe des grands, contient 48 élèves ; elle a 7m,10 de large sur 11 mètres de long, soit 78m,10 de surface, chaque élève occupe donc 1m,65. L'autre, la classe des petits, contient 52 élèves, elle a les mêmes dimensions et, par suite, chaque élève n'occupe que 1m,50. Cette seconde classe est, en outre, aménagée de façon à pouvoir servir en partie d'atelier de couture.

La surface vitrée des fenêtres est de 14 mètres, c'est-à-dire moins du cinquième de la surface de la classe, ce qui paraît un peu faible. Le chauffage s'opère au moyen d'un calorifère à air chaud placé dans la cave. L'évacuation de l'air vicié se fait par des cheminées d'appel ménagées dans les angles et prolongées jusqu'au-dessus des combles.

Les privés sont placés dans une annexe ajoutée au bâtiment principal et ont une communication immédiate avec les classes.

Les logements du maître et de la maîtresse sont complétement indépendants et ont un escalier distinct. Ils se composent chacun d'une cuisine et de trois pièces avec cabinets, le tout d'une surface de 80 mètres environ ; une bibliothèque communale est, en outre, installée au premier étage dans la partie centrale du bâtiment. Des cours spacieuses et un assez vaste jardin, réservé à l'instituteur, entourent l'école et l'isolent de toutes parts.

La construction est en pierre et bois de sapin. La pierre de taille provient des carrières d'Ostermündinjen et le moellon de celles de Meilleris.

Les écoles suisses sont installées avec plus de recherches, plus de soins que les nôtres et la dépense à laquelle elles donnent lieu est, en revanche, beaucoup plus considérable ; mais, aux yeux des administrateurs suisses, ce côté de la question a moins d'importance que le but à atteindre, et le résultat à obtenir.

ESTIMATION DES TRAVAUX.

Maçonnerie.	21000,00
Charpente et couverture	9000,00
Menuiserie.	8000,00
Serrurerie.	7793,00
Plomberie.	1600,00
Peinture, vitrerie, plâtrerie	5350,00
Marbrerie.	450,00
Calorifère et chauffage.	1280,00
Divers.	1516,00
Mobilier.	2000,00
Total.	58000,00

L'école pouvant recevoir 100 élèves, la dépense moyenne pour chacun revient à 580 francs.

[1] *Les Écoles publiques en Suisse.* — Félix Narjoux.

CHAPITRE II

ÉCOLES MIXTES OU DISTINCTES

ACCOMPAGNÉES DES SERVICES MUNICIPAUX

Dans les communes rurales, les services municipaux occupent presque toujours le même bâtiment que l'école. Cette combinaison, outre l'économie qu'elle présente, offre encore l'avantage de placer le maître d'école près de la mairie dont le plus souvent il est le secrétaire.

Il se trouve ainsi directement à la disposition des habitants de la commune et, sans dérangement, sans quitter son école, peut remplir ses doubles fonctions.

L'intérêt que peut avoir une administration municipale à loger son maître-d'école à l'intérieur du bâtiment scolaire est très-discuté, cependant on semble s'être mis d'accord sur deux points principaux et reconnaître que, si ces logements constituent pour les écoles urbaines un abus ayant de graves conséquences et n'offrant aucun avantage pratique, en revanche, ces mêmes logements sont à peu près indispensables dans les écoles rurales à cause de la difficulté que rencontrerait le maître à convenablement s'installer dans un village.

Les écoles mixtes ou distinctes, accompagnées de services municipaux, sont donc à la fois des édifices scolaires et des édifices administratifs : elles empruntent à leur double destination un double caractère qu'il faut exprimer et faire connaître, à l'extérieur, en accusant la classe placée au rez-de-chaussée et la salle du conseil municipal placée dans la partie centrale du premier étage, au point le plus en vue, de façon à montrer à tous les habitants et aux étrangers de passage que là est le siège du pouvoir, le dépôt de l'autorité.

PLANCHES IX ET X.

ÉCOLE MIXTE ET MAIRIE A JOUY-LE-COMTE
(SEINE-ET-OISE)

L'école de Jouy-le-Comte est mixte; les garçons et les filles ont une entrée distincte et séparée. Le service de la mairie et celui du logement de l'instituteur se font également par une porte spéciale, permettant à l'école de rester tranquille et isolée, sans être troublée par le mouvement du public appelé à la mairie.

La classe a 9m,10 de long sur 7 mètres de large, soit 64 mètres de surface et, comme elle contient 64 élèves, chacun d'eux occupe une surface de 1 mètre. Elle est éclairée par le jour unilatéral et la surface vitrée des fenêtres est de 25 mètres, c'est-à-dire les deux cinquièmes de la surface du sol.

Le logement du maître se compose de sept pièces; le service de la mairie se compose d'une salle pour la réunion du conseil municipal et d'une petite pièce pour le dépôt des archives.

ESTIMATION DES TRAVAUX.

Maçonnerie	7783,84
Charpente	2186,13
Couverture	1171,21
Serrurerie	1589,60
Menuiserie	2699,77
Peinture, vitrerie	555,26
Total	16281,80
Honoraires de l'architecte, 5 p. 100	814,24
Total général	17099,04

L'école pouvant recevoir 64 élèves, la dépense moyenne pour chacun d'eux est de 250 francs.

Planches XI, XII, XIII et XIV.

ÉCOLE DE GARÇONS ET MAIRIE A SUILLY-LA-TOUR
(NIÈVRE)

L'école de Suilly-la-Tour comprend deux classes, un logement pour l'instituteur, un logement pour l'instituteur adjoint, et la mairie.

L'une des classes a 8m,50 sur 7m,50, soit 63m,75 de surface et peut contenir 43 élèves, chacun occupant ainsi 1m,30 environ; l'autre a 7m,50 sur 11 mètres, soit 82m,50 de surface et peut contenir 72 élèves, chacun occupant ainsi 1m,10 environ. Les élèves sont assis sur des bancs à deux places. La surface vitrée des deux classes est de 15 mètres pour la petite, et de 20 pour la grande, environ le quart de la surface du sol, dans les deux cas.

Un vestiaire précède les classes, on y pénètre de l'extérieur directement par deux portes distinctes. Une autre porte, réservée dans l'axe du bâtiment, sert à l'usage exclusif du maître et des personnes appelées à la mairie. Les enfants n'ont donc aucun prétexte pour pénétrer dans cette dernière partie du bâtiment. Le logement du maître comprend, au rez-de-chaussée, un cabinet de travail servant de parloir, une cuisine et une chambre pour le maître adjoint; au premier étage, deux chambres à coucher et un cabinet. La salle du conseil municipal est accompagnée d'une pièce pour le dépôt des archives, elle occupe toute la portion du bâtiment qui regarde la voie publique, la fenêtre principale est munie d'un balcon auquel se suspend le drapeau national.

La cour des élèves est placée en arrière du bâtiment des classes : on y trouve des privés et un abri pour un gymnase établi dans des conditions très-économiques.

Au delà de cette cour s'étend le jardin de l'instituteur.

La dépense effectuée se trouve répartie de la manière suivante, non compris le mobilier, le nivellement du sol et la construction de murs de soutènement rendus nécessaires par la forme et la pente du terrain.

ESTIMATION DES TRAVAUX.

Maçonnerie.	10348,00
Charpente.	6817,00
Couverture et plomberie.	2669,00
Menuiserie.	2453,00
Serrurerie.	1111,00
Plâtrerie, peinture, vitrerie.	1682,00
Travaux divers.	713,00
Murs de clôture, grille privée.	1391,00
Total.	27581,00
Honoraires de l'architecte, 5 p. 100. . . . 1379,00 Frais de voyage. . . . 400,00	1779,00
Total général.	29360,00

L'école pouvant recevoir 120 enfants, la dépense moyenne pour chacun d'eux s'élève à 250 francs, environ.

Planches XV, XVI, XVII et XVIII.

ÉCOLE DE GARÇONS ET MAIRIE A CHEILLY

(SAONE-ET-LOIRE)

La maison d'école de Cheilly comprend, au rez-de-chaussée, une classe précédée d'un vestiaire, un cabinet de travail pour le maître, et un magasin de pompes à incendie ; au premier étage, une bibliothèque communale, la salle du conseil municipal avec une pièce pour les archives, et le logement de l'instituteur composé d'une cuisine, de deux chambres à feu, de deux cabinets et de privés. La construction s'élève entre les murs mitoyens de deux propriétés voisines, et le projet primitif a dû, par suite de la disposition de l'emplacement, subir diverses modifications.

La classe a 6 mètres sur 9 mètres, soit 54 mètres de surface et peut contenir 48 élèves, chacun d'eux occupe donc 1m,10 environ.

Les tables en usage sont à deux places. La surface vitrée des fenêtres est de 18 mètres, c'est-à-dire le tiers de la surface du sol.

Le vestiaire qui précède la classe est très-aéré et muni de lavabos ; il isole la classe du bruit et du mouvement de la rue.

La cour de récréation est en contre-bas du bâtiment ; on y descend par un large perron ; elle est pourvue de privés et d'urinoirs : au fond existe un abri dont une partie reçoit le gymnase.

En arrière s'étend le jardin de l'instituteur.

La construction est en pierre et moellons piqués, matériaux qui se trouvent en abondance dans la localité ; ils sont de bonne qualité et la pierre, sans être tendre, se taille facilement.

ESTIMATION DES TRAVAUX.

Maçonnerie	13700,00
Charpente	7200,00
Couverture et plomberie	2300,00
Menuiserie	2700,00
Serrurerie	1500,00
Plâtrerie, peinture, vitrerie	1900,00
Travaux divers	800,00
Murs de clôture privée	1500,00
Total	31600,00
Honoraires de l'architecte, 5 p. 100	1580,00
Total général	33180,00

La dépense moyenne par enfant ne peut, en ce cas, être prise comme base d'appréciation, à cause de l'importance donnée aux services annexes indépendants de l'école proprement dite.

CHAPITRES III, IV ET V

ÉCOLES DE FILLES ET DE GARÇONS

Nous avons vu que, à part de rares exceptions, les communes rurales réunissaient toujours dans le même bâtiment leurs écoles et leurs services municipaux. Cette disposition ne se retrouve pas dans les villes ou les bourgs de quelque importance. En pareil cas, les écoles forment des bâtiments distincts, séparés, ayant une affectation spéciale. On voit ainsi les écoles de garçons, d'une part, les écoles de filles d'une autre ; ou bien les deux écoles sont réunies en un groupe qu'on désigne sous le nom de groupe scolaire et qui, à Paris (1), outre les deux écoles, contient encore une salle d'asile.

PLANCHES XIX, XX, XXI, XXII ET XXIII.

ÉCOLE DE GARÇONS A ROUEN
(SEINE-INFÉRIEURE)

La ville de Rouen s'est, depuis quelque temps, imposé de lourds sacrifices pour améliorer ses établissements scolaires : nous donnerons successivement un exemple de chacun des types dont elle a réalisé l'exécution.

1. *Paris, Monuments élevés par la Ville* (1850-1880). — Félix NARJOUX.

L'école de la rue Saint-André comprend deux corps de bâtiments. L'un, celui en bordure de la rue, a provisoirement été ajourné; il recevra, au rez-de-chaussée, une salle pour des cours d'adultes et une bibliothèque populaire; au premier étage, le logement du directeur. L'autre, le bâtiment scolaire proprement dit, est achevé; il s'élève au fond de la cour et contient, au rez-de-chaussée, un préau, un vestiaire, des lavabos et deux classes; au premier étage, trois classes et une salle de dessin.

Les classes ont 10m,50 sur 7 mètres, soit 73 mètres de surface et reçoivent 64 élèves, chacun occupant ainsi 1m,15 environ. Les tables en usage sont à trois places, à sièges isolés. La surface vitrée pour chaque classe est d'environ 17 mètres, c'est-à-dire moins du quart et plus du cinquième de la surface du sol. Une disposition particulière met, au moyen de larges baies percées dans les murs de séparation, deux classes contiguës en communication l'une avec l'autre.

Les matériaux employés sont la brique et le moëllon taillé pour les faces extérieurs, le moëllon enduit en plâtre pour les murs de refend. Les bandeaux, appuis des fenêtres, sommiers des arcs sont en pierres de taille, la couverture est en tuiles, les planchers sont en fer. Le préau est asphalté et les classes sont parquetées en sapin. Un calorifère unique, à air chaud, chauffe toutes les classes.

ESTIMATION DES TRAVAUX.

Terrasse et maçonnerie.	49346,28
Charpente en bois.	5070,12
Serrurerie, gros fers et quincaillerie.	13221,53
Couverture et plomberie.	6546,01
Menuiserie.	9740,46
Peinture et vitrerie.	2575,66
Calorifère.	338,02
Mobilier.	5394,48
Total.	92233,16
Honoraires de l'architecte, 3 p. 100.	2766,99
Total général.	95000,15

PLANCHES XXIV, XXV, XXVI, XXVII ET XXVIII.

ÉCOLE DE GARÇONS A BRUGES
(BELGIQUE) (1).

L'école de garçons du quartier Sainte-Anne, à Bruges, comprend deux corps de bâtiment: l'un, placé en bordure de la voie publique, est destiné à recevoir le logement du directeur et l'entrée de l'école; l'autre, placé à l'intérieur d'une cour, contient l'école proprement dite. La cour est entourée d'une galerie servant aux jeux des enfants, abritant des privés et conduisant au gymnase.

Les classes, toutes situées au rez-de-chaussée, sont au nombre de 4, séparées de deux en deux par un vestiaire. Une salle avec des lavabos est placée à une des extrémités du bâtiment; le cabinet du directeur lui fait face.

1. *Les Écoles publiques en Belgique.* — F. NARJOUX.

L'école comprend 4 classes, chacune contenant 48 élèves et ayant 8 mètres de large sur 9 mètres de long, soit 63 mètres de surface. La surface moyenne occupée par un élève est donc de 1m,30. Le jour vient sur les tables des élèves de gauche et de droite. La surface vitrée des salles est de 15 mètres environ, soit près du 1/4 de la surface du sol.

Les bancs en usage sont à deux places.

La construction est tout entière en briques et pierre, et l'architecte a heureusement donné à son édifice des formes et des proportions qui rappellent l'architecture nationale des Flandres.

ESTIMATION DES TRAVAUX.

Terrasse, maçonnerie, plâtrerie	30589,11
Charpente	7258,30
Couverture et plomberie	5701,02
Serrurerie	3547,58
Menuiserie	4137,81
Travaux divers	389,00
Écoulement des eaux pluviales	1061,22
Privés et urinoirs	3766,73
Dépôt de combustible	611,76
Égout et réservoir	825,72
Total	57988,01

L'école pouvant contenir 192 élèves, la dépense moyenne pour chacun d'eux s'élève à 300 fr.

PLANCHES XXIX, XXX ET XXXI.

ÉCOLE DE FILLES A ROUEN
(SEINE-INFÉRIEURE)

L'école de filles de la rue Bassesse est élevée en bordure d'une voie publique très-étroite. Afin de remédier aux inconvénients de cette situation et d'isoler les classes du bruit de la rue, les bâtiments contenant les classes ont été placés en arrière du bâtiment principal, lequel est réservé aux services généraux et au logement de la directrice.

Les classes sont toutes situées au rez-de-chaussée; elles sont au nombre de 4, séparées par un grand préau servant de réfectoire; à gauche du vestibule sont les vestiaires et les lavabos; à droite, le parloir et une cuisine dans laquelle on fait chauffer les aliments des enfants prenant à l'école le repas de midi. Chaque classe contient 64 élèves. Ces classes ont 10 mètres sur 6m,80 et 68 mètres de surface; un élève occupe par conséquent un peu plus de 1 mètre.

La surface vitrée des fenêtres est de 11 mètres, soit 1/6 seulement de la surface du sol.

Ces classes communiquent entre elles au moyen de larges baies permettant aux maîtres d'exercer facilement une double surveillance.

Les enfants sont assis sur des bancs à quatre places à sièges isolés. Le chauffage s'opère au moyen d'un calorifère établi dans le sous-sol et envoyant de l'air chaud dans les différentes pièces du rez-de-chaussée et du premier étage.

ESTIMATION DES TRAVAUX.

Terrasse et maçonnerie	67053,88
Charpente	9736,02
Couverture et plomberie	11374,12
Serrurerie	17786,80
Menuiserie	11612,80
Peinture et vitrerie	4357,10
Fumisterie	4112,60
Total	126093,02
Honoraires de l'architecte	3782,70
Total général	127876,81

L'école pouvant recevoir 246 élèves, la dépense moyenne pour chacun revient à 530 fr. environ.

Planches XXXII, XXXIII et XXXIV.

ÉCOLE DE FILLES ET SALLE D'ASILE A FONTAINES
(SAONE-ET-LOIRE)

L'école de filles de Fontaines fait partie d'un établissement qui contient une maison de charité, une salle d'asile et une école de filles.

La maison de charité, installée dans le bâtiment central, comprend, au rez-de-chaussée, un vestibule, une salle d'attente, une salle de consultation pour le médecin, une pharmacie, une salle de distribution de secours, puis le cabinet de la supérieure, la cuisine et le réfectoire des sœurs et, enfin, une chapelle avec sa sacristie. Le premier étage est occupé par les sœurs de la communauté.

L'aile droite du bâtiment renferme l'asile proprement dit avec un vestiaire et des lavabos, un grand préau et, enfin, la salle d'exercices.

L'aile gauche renferme l'école de filles. Cette école comprend un vestiaire avec lavabos et privés, ayant un accès direct sur la cour, près la classe et, enfin, un ouvroir. La classe a 7m,80 sur 9 mètres, c'est-à-dire 70m,20 de surface et, comme elle ne reçoit que 64 élèves, chacune d'elles occupe en moyenne 1m,10. La surface vitrée des fenêtres est de 20 mètres environ, soit près du tiers de la surface du sol. Les élèves sont assises sur des bancs à deux places. Un poêle à enveloppe de terre cuite chauffe la classe et sert en même temps à la ventilation en expulsant au-dessus du comble l'air vicié amené dans des canaux ménagés sous le plancher.

A côté de la classe est un ouvroir pouvant contenir vingt jeunes filles.

Les gradins de la salle d'asile sont disposés pour 50 places et, comme la salle a 43 mètres de surface, chaque place occupe en moyenne 0m,80 environ. La surface du préau est de 64 mètres et par conséquent chaque enfant y occupe environ 1m,20.

La construction de la maison d'école de Fontaines est des plus simples. La pierre de taille abonde dans le pays, y est de bonne qualité et à bas prix ; aussi a-t-elle été employée pour tous les parements extérieurs des murs. Les combles sont couverts en tuiles et les toits protègent les murs par une très-forte saillie.

Planches XXXV et XXXVI.

ÉCOLE DE FILLES ET DE GARÇONS A SCHEVENINGEN
(HOLLANDE)

Scheveningen est un petit port de mer, presqu'un faubourg de la Haye. Depuis quelques années, il a pris un grand développement et son école marque d'une façon sensible le point de transformation des écoles de Hollande (1).

L'école de Scheveningen est destinée à recevoir des enfants des deux sexes. Les vestiaires, les classes et cours de récréation sont communs.

Les classes sont situées au rez-de-chaussée; elles sont au nombre de six, comptant chacune 40 élèves; leur surface est de 6 mètres sur $7^m,20$, soit $43^m,20$ et $1^m1,0$ en moyenne par élève. Ces classes sont bien disposées comme dimensions et comme surface, mais, comme forme, elles ont une longueur exagérée, et il eût été préférable de pouvoir placer les bancs dans le sens contraire à celui qu'ils occupent. La surface vitrée est de 9 mètres, moins du quart de la surface du sol, ce qui, joint à la disposition des fenêtres percées dans les murs formant la largeur, rend l'extrémité des salles un peu sombre.

En avant de ces classes est un vestiaire très-vaste, bien éclairé et aéré. Entre deux cloisons du côté de la classe sont ménagées des armoires profondes renfermant le matériel scolaire et le combustible du foyer.

Le sol des classes est parqueté en sapin, les murs sont peints à l'huile et le mobilier se compose de bancs à deux places.

A chaque extrémité du bâtiment se trouvent des privés et des passages aboutissant aux cours de récréation. Le passage de droite conduit à un gymnase commun, précédé d'un vestiaire. Les dimensions de la galerie extérieure lui permettent de servir au jeu des enfants lorsque le mauvais temps les empêche de sortir.

Le rez-de-chaussée du pavillon central est occupé par le parloir et le logement de la directrice; le premier étage par une salle de réunion.

La construction est entièrement en briques, la charpente et les menuiseries sont en sapin.

Planches XXXVII et XXXVIII.

ÉCOLE DE FILLES ET DE GARÇONS A LYON
(RHONE)

Ce groupe scolaire est élevé dans le quartier de la Croix-Rousse; il a été achevé en 1877 et occupe un emplacement d'environ 1500 mètres. Il se compose de deux corps de bâtiments semblables, séparés par une cour dans laquelle doit plus tard être placé un gymnase. L'un des bâtiments est destiné aux garçons; l'autre, aux filles. Le

1. *Les écoles publiques en Hollande.* — Félix Narjoux.

ARCHITECTURE SCOLAIRE.

terrain étant de tous côtés limité par des voies publiques, il n'a pas été possible de laisser aux cours de récréation une surface suffisante.

Chaque bâtiment se compose au rez-de-chaussée d'une loge de concierge, d'un parloir, d'un grand préau central servant de vestiaire et auquel a été donnée une disposition très-heureuse ; d'un magasin scolaire, de privés et de quatre classes ayant à peu près les mêmes dimensions. Le premier étage est occupé par deux autres classes, une bibliothèque, une salle de dessin, et le logement du directeur.

Les classes ont environ 48 mètres de surface et, comme elles contiennent en moyenne 36 élèves (1), la surface occupée par chacun est de 1m,30. — Ces classes sont éclairées à gauche et en arrière ou en avant des élèves, mais les fenêtres placées dans ces dernières directions pourraient être aveuglées.

La hauteur du sol au plafond est de 4 mètres. C'est là, du reste, une condition généralement adoptée ; aussi avons-nous évité de la mentionner à chaque école que nous examinions.

La construction est simple, faite avec soin ; la pierre de taille a été réservée pour les parties essentielle de l'édifice ; les murs sont en moellons enduits.

ESTIMATION DES TRAVAUX.

Terrasse et maçonnerie .	140093,42
Charpente et couverture .	35796,17
Menuiserie. .	24247,33
Serrurerie. .	16351,46
Ferblanterie, zinguerie. .	5501,05
Plâtrerie, peinture, vitrerie .	12220,20
Fumisterie, marbrerie. .	864,93
Total.	235063,56

PLANCHES XXXIX, XL ET XLI.

ÉCOLE DE FILLES ET DE GARÇONS A DINGLEY
(ANGLETERRE)

Les écoles anglaises sont installées d'une façon très-différentes de nos écoles françaises (2) ; elles ne peuvent donc offrir des types d'une reproduction possible, mais elles présentent des dispositions utiles à connaître.

L'école de Dingley se compose d'un premier bâtiment placé en bordure de la voie publique et uniquement consacré au logement du directeur, puis, d'un second bâtiment élevé en arrière et contenant les classes destinées aux garçons et aux filles. Tous deux ont une entrée distincte et restent séparés dès le seuil de l'école. Chaque école se divise en deux salles : l'une, la grande, contient 48 élèves ; l'autre, la petite, en contient 27. La petite salle reçoit les jeunes enfants assis sur des gradins en amphithéâtre, la grande salle reçoit les élèves grands et moyens, séparés en deux groupes par une tenture glissant sur des tringles. Un vestibule servant de vestiaire précède les classes.

Les grandes classes ont près de 75 mètres de surface et contiennent 48 élèves ; les petites ont près de 40 mètres et contiennent 25 élèves. Les unes et les autres laissent donc à chaque élève 1m,60 environ de surface libre. La hauteur sous plancher est considérable par ce qu'on utilise à l'intérieur des salles la hauteur du comble.

Les matériaux employés sont la brique et le bois de sapin. La construction a un grand caractère d'originalité et de simplicité, elle fait bien comprendre la destination de l'édifice dont elle accuse toutes les parties.

1. Elles pourraient en contenir 54 par la suppression des passages intermédiaires entre les bancs.
2. *Les écoles publiques en Angleterre.* — Félix NARJOUX.

Planches XLII, XLIII, XLIV et XLV.

ÉCOLE DE FILLES ET DE GARÇONS A HASTHEIM
(ALLEMAGNE)

Les écoles allemandes jouissent d'une réputation méritée et sont, avec les écoles suisses, les mieux installées des écoles d'Europe; elles laissent bien loin tous les progrès que nous croyons avoir réalisés.

L'école d'Hastheim est un groupe scolaire contenant une école de filles et une école de garçons. Chaque école a son entrée distincte, séparée par le bâtiment principal. Les garçons passent à gauche, montent à couvert un perron de quelques marches, au haut duquel est la loge du concierge. Cette loge est placée de façon à pouvoir également surveiller le passage des filles disposé de la même façon que celui des garçons. Une galerie dessert le cabinet du directeur, se continue le long des bâtiments et aboutit à un vestiaire commun pour deux classes seulement. D'un côté, cette galerie arrive aux privés et au gymnase; de l'autre, à l'escalier de l'étage, à la cuisine et au réfectoire commun ; les garçons prennent leurs repas après les filles. Ce réfectoire est une innovation peu connue chez nous et qui évite aux enfants de regagner, dans la journée, la maison paternelle pour y prendre un repas convenable. Les enfants peuvent moyennant une faible rétribution prendre à l'école, grâce au réfectoire, un repas sain et suffisant.

Au premier étage se trouvent une salle de dessin pour les garçons et un atelier de couture pour les filles ; puis, deux classes séparées par un vestiaire et semblables à celles du rez-de-chaussée.

Le troisième étage élevé seulement sur le bâtiment principal contient une grande salle d'assemblée générale et un logement. Le sous-sol est occupé par des caves en partie louées à des particuliers.

Les classes ont 8m,40 de long sur 6 mètres de large, soit 50 mètres de surface et, comme elles contiennent 42 élèves, la place occupée par chacun d'eux est en moyenne de 1m,20. La surface vitrée des fenêtres est de 17 mètres, le tiers environ de la surface du sol.

La construction est en pierre et moellons taillés, appareillés avec soin. Les façades sont relativement luxueuses. L'économie a été une considération de second ordre pour les administrateurs de Hastheim ; ils ont avant tout voulu faire de leur école un monument digne d'honorer leur cité.

CHAPITRE VI
SALLES D'ASILE

Les salles d'asile ont, dès leur fondation, obtenu un grand succès. Ce succès a continué et grandi, mais les constructions élevées pour servir d'asile n'ont pas suivi ce progrès, elles sont restées stationnaires et ne sont plus aujourd'hui en rapport avec le but et les besoins auxquels elles doivent répondre (1).

Sans entrer ici dans une discussion qui nous entraînerait trop loin, nous signalerons seulement cette sin-

1. *Les écoles primaires et les salles d'asile.* — Félix Narjoux.

gulière anomalie des salles d'asile recevant, pêle-mêle, les enfants débutant à l'asile et ceux y ayant déjà passé 2 ou 3 ans et les soumettant tous indistinctement aux mêmes fastidieux exercices. On a depuis longtemps déjà reconnu la nécessité de séparer les enfants, suivant le degré de développement de leur intelligence, mais les choses n'ont encore été suivies d'aucun commencement d'exécution. Cependant, il faut s'attendre à ce que, dans un temps rapproché, les salles d'asile soient l'objet d'une complète transformation; pour ce motif, nous ne sommes pas entrés à leur sujet dans de longs développements.

Planches XLVI et XLVII.

SALLE D'ASILE A CERDON
(LOIRET)

L'asile de Cerdon se compose d'une salle d'asile proprement dite et d'une école de filles. La salle d'exercices de l'asile peut contenir 100 élèves, occupant chacun 1 mètre de surface libre. L'école des filles est dans les mêmes conditions. Le pavillon central renferme : au rez-de-chaussée, le vestibule, le parloir, une cuisine et la salle de réunion des sœurs; au premier étage, un ouvroir, quatre cellules et une lingerie. Des cours de récréation sont ménagées en arrière du bâtiment et, au delà, s'étend un jardin pour les directrices.

La construction est très simple et n'a mis en œuvre que les matériaux du pays : le silex, la brique pour les murs; la pierre de taille, pour les appuis et linteaux des fenêtres; le chêne pour la charpente.

ESTIMATION DES TRAVAUX.

Terrasse et maçonnerie	8832,36
Charpente	3134,66
Couverture	1746,37
Menuiserie	1350,00
Serrurerie	826,35
Peinture et vitrerie	924,00
Divers	1490,65
Total	18365,39
Honoraires de l'architecte, 5 p. 100	918,22
Total général	19283,61

L'établissement devant contenir 200 enfants, la dépense s'élève pour chacun à 96 francs, en moyenne.

Planches XLVIII, XLIX et L.

SALLE D'ASILE ET ÉCOLE DE GARÇONS A VERSAILLES
(SEINE-ET-OISE)

Le programme que devait remplir l'asile de Versailles était le même que celui imposé à l'asile de Cerdon, mais le premier, placé dans une grande ville, n'avait pas à subir les conditions d'économie imposées au second. On constate bien vite cette différence en examinant la façade de l'asile de Versailles, construite avec recherche et un luxe de matériaux parfaitement appropriés, du reste, à leur rôle et à la destination de l'édifice.

Le bâtiment scolaire de Versailles se compose d'un bâtiment central élevé d'un rez-de-chaussée seulement et terminé par deux pavillons, hauts d'un rez-de-chaussée, d'un étage carré et d'un étage lambrissé. Le bâtiment central renferme les classes, les pavillons extérieurs contiennent les services généraux et les logements ; la salle d'asile peut recevoir 100 enfants : elle est précédée d'un préau de même surface, l'air et la lumière y arrivent en abondance. Les classes sont éclairées à gauche et à droite.

La ventilation s'opère, indépendamment du chauffage, au moyen de gaines terminées par des orifices ménagés dans le parquet. Ces orifices se réunissent dans le comble en un conduit central dans lequel un foyer à gaz détermine l'aspiration nécessaire.

ESTIMATION DES TRAVAUX.

Terrasse et maçonnerie.	68000,00
Serrurerie.	27000,00
Charpente.	11500,00
Menuiserie.	19500,00
Couverture et plomberie.	11500,00
Fumisterie.	2500,00
Peinture, vitrerie, tentures, divers.	5000,00
Total.	145000,00
Honoraires de l'architecte, 5 p. 100.	7250,00
Total général.	152250,00

L'établissement pouvant contenir 250 enfants, la dépense pour chacun s'élève en moyenne à 600 francs.

Planches LI et LII

SALLE D'ASILE, RUE PORTALIS
(PARIS)

La salle d'asile de la rue Portalis, à Paris, est, comme la précédente, une salle d'asile de grande ville ; elle est installée avec un luxe relatif et on lui a donné de larges proportions. Ses façades, entièrement en pierre et moëllons piqués, sont très-étudiées dans leurs formes générales et leurs détails.

Elle comprend, au rez-de-chaussée, un vestibule, le logement du concierge, le préau couvert, la salle d'exercices et le préau découvert avec une galerie conduisant aux privés. Au premier étage, se trouve le logement de la directrice. La salle d'asile est destinée à recevoir 150 enfants et, comme elle a 100 mètres environ de surface, chacun d'eux occupe près de 0^m,70 environ.

ESTIMATION DES TRAVAUX.

Terrasse et maçonnerie.	34065,00
Charpente.	5283,00
Couverture et plomberie.	9112,00
Menuiserie.	9101,00
Serrurerie.	10525,70
Peinture, vitrerie.	3691,00
Gaz, égouts, trottoirs.	1910,00
Fumisterie.	2948,00
Travaux divers.	725,00
Frais d'agence.	4008,75
Total.	82000,00

L'établissement pouvant contenir 150 enfants, la dépense s'élève pour chacun à 550 francs en moyenne.

Planche LIII.

SALLE D'ASILE A SAINTES
(CHARENTE-INFÉRIEURE)

La salle d'asile du faubourg Saint-Pallais, à Saintes, s'élève en bordure d'une large avenue ; elle comprend un premier corps de bâtiment principal accompagné d'un autre corps de bâtiment en aile. Le bâtiment principal contient, au rez-de-chaussée, un vestibule, un parloir, une cuisine et un dépôt ; au premier étage, le logement de la directrice. Le bâtiment en aile comprend le préau et la salle d'exercices de l'asile. Ces salles sont vastes, bien éclairées et bien aérées ; en avant s'étend une cour de récréation.

ESTIMATION DES TRAVAUX.

Terrasse et maçonnerie	11316,59
Charpente	5974,92
Couverture et plomberie	1620,00
Menuiserie	2594,00
Serrurerie	525,00
Plâtrerie	1095,36
Peinture et vitrerie	878,13
Mobilier	1300,00
Total	24821,93
Honoraires de l'architecte, 5 p. 100	1241,09
Total général	26063,02

CHAPITRE VII
ÉCOLES PROFESSIONNELLES

Les écoles professionnelles sont destinées à recevoir les enfants de la classe ouvrière à leur sortie de l'école primaire ; elles ont pour objet de leur donner l'instruction professionnelle dont ils ont besoin pour être à même d'exercer une profession manuelle. Les services que sont appelées à rendre les écoles professionnelles sont considérables : elles suppriment l'apprentissage, elles évitent les conséquences déplorables de la vie en commun dans des ateliers où les enfants se trouvent en contact avec des hommes parfois d'une moralité douteuse, elles rendent impossibles les excès de travail auxquels des patrons avides condamnent parfois leurs apprentis, enfin, grâce au personnel enseignant soigneusement choisi, elles forment les meilleurs ouvriers et tendent ainsi à élever le niveau des industries nationales.

Les villes industrielles commencent à apprécier les avantages des écoles professionnelles. La création d'établissements de ce genre tend chaque jour à augmenter en nombre et en importance.

Planches LIV, LV, LVI, LVII et LVIII.

ÉCOLE PROFESSIONNELLE A ROUEN
(SEINE-INFÉRIEURE.)

L'école professionnelle que se propose d'élever la ville de Rouen a pour but de former par un apprentissage raisonné des ouvriers instruits, des praticiens habiles, des contre-maîtres et des directeurs d'usines pour les diverses industries du département de la Seine-Inférieure.

L'enseignement comprend les leçons théoriques des classes et les leçons pratiques des ateliers.

L'établissement est destiné à recevoir 250 élèves, 108 internes et 142 externes. Il occupe une surface de 2,856 mètres.

L'internat a été jugé utile pour faciliter l'admission des élèves dont les parents ne résident pas à Rouen. En outre, les bénéfices que produit l'internat ont été regardés comme un des éléments du succès et du développement de l'établissement.

Les services de l'école comprennent :

1° *Au rez-de-chaussée ;*
Passage de porte cochère,
Loge de concierge,
Parloir,
Cabinet du directeur,
Salle d'exposition permanente des travaux des élèves,
Vestiaires des externes,
Cuisine et laverie,
Amphithéâtre de physique et de chimie (126 places),
Réfectoire pour 144 élèves (un certain nombre d'externes prenant leur repas à l'école),
Cabinet du professeur pour la préparation des cours professés à l'amphithéâtre,
Salle de manipulation chimique pour 50 élèves travaillant ensemble,
Dépôt des matières premières, fers et bois, sous les gradins de l'amphithéâtre,
Deux grands escaliers droits desservant les étages supérieurs et réunis par une marquise vitrée établissant entre eux une communication couverte,
Atelier de forge pour 10 élèves,
Atelier de serrurerie, ajustage et tournage pour 160 élèves,
Moteur à vapeur, machine mettant en mouvement les outils, tours, raboteuses, scie mécanique, meule, etc.,
Atelier de menuiserie de 44 établis,
Préau couvert,
Cour de récréation divisée en deux parties correspondant aux divisions des élèves de première et de seconde année, (la surface de ces 2 cours est de 1031 mètres carrés, elles sont munies de privés et urinoirs établis sur la ligne séparative).

Le bâtiment d'habitation du directeur est situé au fond de la cour, il a un accès particulier sur la voie publique.

Au premier étage :
Cinq salles de travail, contenant chacune 50 élèves et desservies par une galerie aboutissant aux deux escaliers,
Pharmacie et infirmerie de 8 lits non compris celui du surveillant,
Des privés.
Au deuxième étage :
Dortoir des élèves internes,
Vestiaires et lavabos,
Privés.
Au troisième étage :
Dortoir des élèves internes,
Vestiaires et lavabos,
Privés,
Lingerie,
Salle de répétition et de musique.

Les classes sont toutes éclairées à la gauche des élèves et laissent à chaque élève un cube d'air de 5 mètres, supérieur à celui des écoles primaires, car les élèves des écoles professionnelles sont plus âgés et plus développés.

Dans les dortoirs la capacité des locaux donne un cube d'air de 29 mètres par élève.

Les classes et les dortoirs sont chauffés par des poêles ventilateurs en terre réfractaire (1). En été la ventilation s'opère au moyen de gaines d'évacuation dans lesquelles le mouvement ascensionnel de l'air vicié est déterminé par un foyer à combustion lente.

Les matériaux mis en œuvre sont ceux du pays. Les formes sont simples et donnent à l'ensemble le caractère d'un établissement industriel.

La dépense totale, y compris les honoraires de l'architecte, est évaluée à 409,844 francs et, comme l'école doit contenir 250 élèves, la dépense moyenne pour chacun d'eux est d'environ 1,635 francs.

PLANCHES LIX, LX, LXI ET LXII.

ÉCOLE PROFESSIONNELLE A AMSTERDAM
(HOLLANDE.)

L'école professionnelle d'Amsterdam est un simple externat; les élèves n'y passent que le temps consacré au travail ; ils prennent leurs repas et couchent dans leurs familles ou dans des pensionnats du voisinage.

Cet établissement a une forme toute différente de celle de l'école de Rouen; il a un aspect plus monumental et le hall, sur lequel aboutissent les escaliers et les galeries, donne à l'intérieur un caractère particulier.

Au rez-de-chaussée se trouvent le logement du concierge, le cabinet du directeur, les vestiaires, lavabos et privés, une salle pour la préparation des modèles, un atelier de menuiserie pour 20 apprentis, un atelier d'ébénisterie pour 7 apprentis, un grand atelier de charpente, et deux ateliers de serrurerie, une forge et la chambre de la machine motrice.

1. Système Gaillard Haillot et C , ingénieurs à Paris.

Au premier étage sont placés des vestiaires et des privés, une salle pour les chefs d'ateliers, une bibliothèque, une salle de modelage, une salle du dessin, une classe de physique et de chimie avec un cabinet pour les instruments de physique et un laboratoire de chimie, enfin, trois classes avec des cabinets pour les professeurs.

Dans les combles on a ménagé une grande salle d'assemblée et quelques pièces pour des services secondaires.

La disposition générale adoptée a donc placé l'enseignement pratique au rez-de-chaussée, l'enseignement théorique à l'étage. Toutes les salles sont vastes, hautes, bien éclairées et bien aérées. L'aspect des formes rappelle les souvenirs de l'architecture néerlandaise que vient de faire revivre avec tant de bonheur le nouveau musée d'Amsterdam (1).

CHAPITRE VIII

ÉCOLES NORMALES PRIMAIRES

Les écoles normales primaires sont des établissements d'instruction publique dans lesquels les jeunes gens, qui se destinent à l'enseignement primaire, reçoivent l'instruction nécessaire à l'exercice des fonctions d'instituteur. Aux termes de la loi, tous les départements devront, dans un délai de 4 ans, posséder une école normale primaire d'instituteurs et une école normale primaire d'institutrices. Or, 7 départements manquent encore d'écoles normales d'instituteurs et 70 manquent d'écoles normales d'institutrices. C'est donc un total de 77 écoles normales primaires à construire en quatre ans.

Les exemples d'écoles normales établies dans de bonnes conditions sont très rares, le programme que doivent remplir les établissements de ce genre n'ayant jamais été arrêté d'une façon nette et précise. Nous avons choisi, pour les publier, celles des écoles normales primaires de construction récente qui pouvaient le mieux fixer les idées à ce sujet (2).

PLANCHES LXIII, LXIV, LXV, LXVI ET LXVII.

ÉCOLE NORMALE PRIMAIRE D'INSTITUTRICES A MELUN
(SEINE-ET-MARNE.)

L'école normale de Melun est isolée de toutes parts et située entre cour et jardin ; elle est destinée à recevoir 42 élèves.

Les services de l'enseignement ont été un peu sacrifiés. Ainsi, on n'a prévu ni classes de physique et de chimie, ni salles de dessin ; la chapelle elle-même a été supprimée. En revanche, l'installation du dortoir, divisé en chambres appartenant chacune en propre à une ou deux élèves, est des plus heureuses et devrait être

1. M. Cuypers, architecte.
2. Voir pour de plus amples détails : les *Écoles normales primaires*, par Félix Narjoux.

en usage dans toutes les écoles nouvelles. Les classes sont au nombre de trois, elles contiennent un petit nombre d'élèves, sont bien éclairées, bien aérées, avec des communications directes et faciles ; il en est de même de l'école annexe divisée en deux classes et que précède un vestiaire commun.

Malheureusement on a dû par économie modifier en cours d'exécution certaines dispositions du projet prévu par l'architecte. C'est ainsi, par exemple, que les chambres du dortoir ont été remplacées par des cabinets formés de cloisons en planches ne montant qu'à la moitié de la hauteur du plafond.

Les façades ont d'heureuses proportions; elles sont en briques avec quelques parties de maçonnerie enduite; la pierre de taille a été réservée pour les appuis des fenêtres, les corniches de couronnement et les motifs des angles.

La dépense prévue pour cette construction s'élève, au chiffre de 165,000 francs. C'est donc pour chacune des 42 élèves une dépense moyenne de 4000 francs environ.

Planches LXVIII, LXIX, LXX, LXXI et LXXII.

ÉCOLE NORMALE PRIMAIRE D'INSTITUTEURS A MONTAUBAN
(TARN-ET-GARONNE.)

L'école normale d'instituteurs de Montauban occupe une superficie totale de plus d'un hectare ; elle se compose d'un grand corps de bâtiment séparé de la voie publique par une grille ; en arrière de ce bâtiment sont les cours de récréation, le gymnase et la chapelle et, au delà, s'étend un vaste jardin.

Le bâtiment principal comprend les divers services de l'école normale et de l'école annexe. Les premiers sont répartis dans une salle d'étude et dans les classes de différentes grandeurs. Une des classes est consacrée à l'enseignement de l'histoire et de la géographie, mais les salles de musique et de dessin font défaut.

Les dortoirs sont installés dans deux grandes salles reliées ensemble par les lavabos ; les lits sont placés sur deux rangs la tête aux murs et séparés par une fenêtre.

Les façades ont bien l'apparence qui convient à la destination de l'édifice.

ESTIMATION DES TRAVAUX.

Terrasse et maçonnerie.	96324,00
Charpente.	27830,00
Couverture	5561,00
Menuiserie.	21132,00
Serrurerie et gros fers.	8101,00
Plomberie, zinc.	2703,00
Fumisterie.	2937,00
Peinture, vitrerie.	6099,00
Privés.	2765,00
Nivellement des cours.	10322,00
Total.	186115,00
Honoraires de l'architecte, 5 p. 100.	9305,00
Total général.	195420,00

L'école contenant 40 élèves, la dépense moyenne s'est élevée pour chacun d'eux à près de 5000 francs.

TABLE DES MATIÈRES

Avant-Propos 1

CHAPITRE I.
ÉCOLES DE HAMEAUX.

École mixte à Saint-Martial (Haute-Vienne). 3
 Planche I. Plans et coupe.
 — II. Élévation principale et détails.
École de garçons au Bourgdieu (Gironde). 4
 Planche III. Plan, élévation et coupe.
École mixte à Nyborg (Danemarck) 5
 Planche IV. Plans et élévation latérale.
 — V. Élévation principale et détails.
École mixte à Duillier (Suisse) 6
 Planche VI. Plans à divers étages.
 — VII. Façade postérieure et coupe sur les classes.
 — VIII. Élévation et détails.

CHAPITRE II.
ÉCOLES MIXTES OU DISTINCTES, ACCOMPAGNÉES DE SERVICES MUNICIPAUX.

École mixte et mairie à Jouy-le-Comte (Seine-et-Oise) . 7
 Planche IX. Plans et coupe.
 — X. Façade principale.
École de garçons et mairie à Suilly-la-Tour (Nièvre). . 8
 Planche XI. Plans.
 — XII. Coupe longitudinale.
 — XIII. Élévation principale.
 — XIV. Plan d'ensemble, façade d'une travée et détails.

École de garçons et mairie à Cheilly (Saône-et-Loire) . 9
 Planche XV. Plans du rez-de-chaussée et du premier étage.
 — XVI. Élévation sur la cour.
 — XVII. Élévation sur la rue.
 — XVIII. Coupe transversale et détails.

CHAPITRES III, IV ET V.
ÉCOLES DE FILLES ET DE GARÇONS.

École de garçons à Rouen (Seine-Inférieure). 10
 Planche XIX. Plan du rez-de-chaussée.
 — XX. Plan du premier étage.
 — XXI. Élévation sur la rue.
 — XXII. Élévation sur la cour.
 — XXIII. Plan d'ensemble et détails de la façade.
École de garçons à Bruges (Belgique). 11
 Planche XXIV. Plans aux divers étages.
 — XXV. Plan général et coupe transversale.
 — XXVI. Bâtiment des classes, élévation principale.
 — XXVII. Bâtiment des classes, détail d'une travée.
 — XXVIII. Entrée de l'école, bâtiment du directeur.
École de filles à Rouen (Seine-Inférieure) 12
 Planche XXIX. Plan du rez-de-chaussée.
 — XXX. Plans du sous-sol et du premier étage, détail du fronton.
 — XXXI. Élévation principale et coupe longitudinale.

École de filles, salle d'asile et de maison de charité à
Fontaines (Saône-et-Loire). 13
Planche XXXII. Plan du rez-de-chaussée.
— XXXIII. Élévation principale.
— XXXIV. Plan général, plan du premier
étage et détail d'un tracé.
École de filles et de garçons à Scheveningen (Hollande). 14
Planche XXXV. Plan général.
— XXXVI. Façade principale.
École de filles et de garçons à Lyon (Rhône) 14
Planche XXXVII. Plans du rez-de-chaussée et du
premier étage.
— XXXVIII. Plan général et élévation princi-
pale.
École de filles et de garçons à Dingley (Angleterre) . . 15
Planche XXXIX. Plan général.
— XL. Élévation principale et coupe
transversale.
— XLI. Bâtiment contenant le logement
du maître, élévation posté-
rieure, élévation latérale.
École de filles et de garçons à Hastheim (Allemagne). . 16
Planche XLII. Plan du rez-de-chaussée.
— XLIII. Plan du premier étage.
— XLIV. Élévation principale.
— XLV. Coupe transversale et détails.

CHAPITRE VI.

SALLES D'ASILE.

Salle d'asile à Cerdon (Loiret) 17
Planche XLVI. Plans à divers étages et coupe sur
la classe.
— XLVII. Élévation principale.
Salle d'asile et école de garçons à Versailles (Seine-et-
Oise). 17
Planche XLVIII. Plan du rez-de-chaussée.
— XLIX. Plan du premier étage ; pavillon
d'angle, élévation et coupe.
— L. Façade latérale.

Salle d'asile, rue Portalis à Paris 18
Planche LI. Plan du rez-de-chaussée et coupe.
— LII. Élévation.
Salle d'asile à Saintes (Charente-Inférieure). 19
Planche LIII. Plan et élévation.

CHAPITRE VII.

ÉCOLES PROFESSIONNELLES.

École professionnelle à Rouen (Seine-Inférieure) . . . 20
Planche LIV. Plan du rez-de-chaussée.
— LV. Plan du premier étage.
— LVI. Plan des deuxième et troisième
étages.
— LVII. Élévation principale.
— LVIII. Coupe dans l'axe.
École professionnelle à Amsterdam (Hollande) 21
Planche LIX. Plan du rez-de-chaussée.
— LX. Plan du premier étage.
— LXI. Façade principale.
— LXII. Coupe transversale et détails.

CHAPITRE VIII.

ÉCOLES NORMALES PRIMAIRES.

École normale primaire d'institutrices à Melun (Seine-et-
Marne) . 22
Planche LXIII. Plan du rez-de-chaussée.
— LXIV. Plan du premier étage.
— LXV. Plan du deuxième étage.
— LXVI. Façade principale.
— LXVII. Plan d'ensemble et coupe.
École normale primaire d'instituteurs à Montauban (Tarn-
et-Garonne) 23
Planche LXVIII. Plan du rez-de-chaussée.
— LXIX. Plan du premier étage.
— LXX. Élévation générale.
— LXXI. Plan général et coupe.
— LXXII. Détails d'un des pavillons.

1326. — ABBEVILLE. — TYP. ET STÉR. GUSTAVE RETAUX.

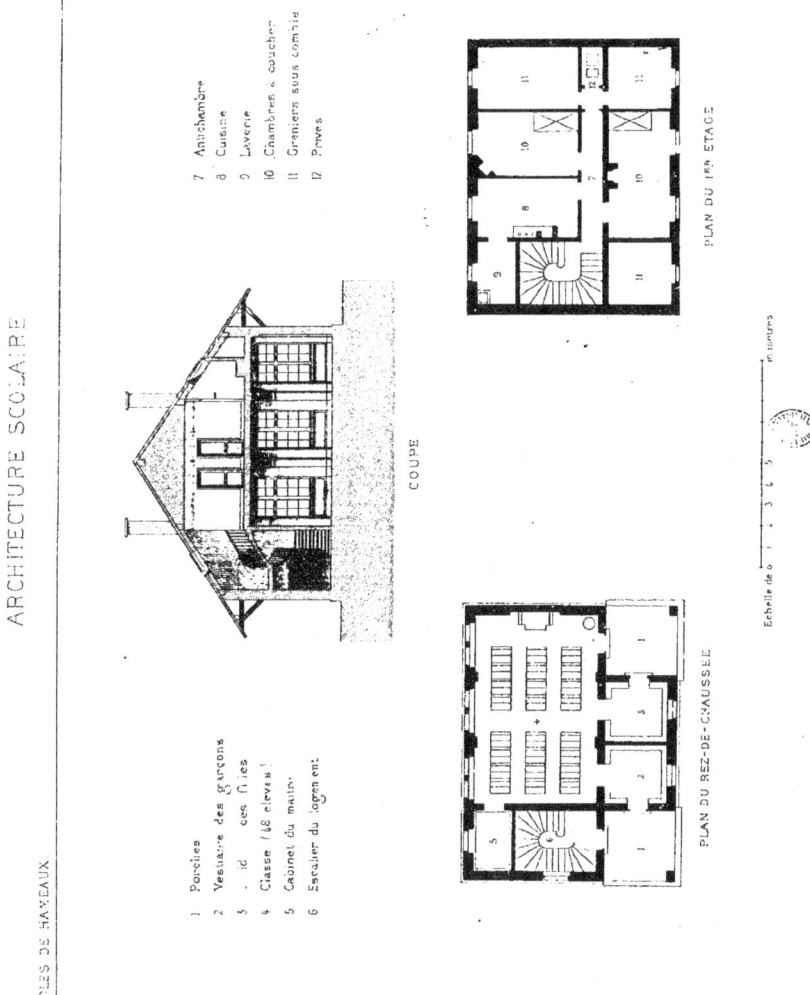

ARCHITECTURE SCOLAIRE

ÉLÉVATION PRINCIPALE

DÉTAIL DU PLAFOND DE LA CLASSE

DÉTAIL DE LA CORNICHE ET DU POTEAU

ÉCHELLE DE LA FAÇADE

ÉCHELLE DES DÉTAILS

ÉCOLE MIXTE

ARCHITECTURE SCOLAIRE

ÉLÉVATION PRINCIPALE

COUPE TRANSVERSALE

1 _ Colole
2 _ Vestiaire
3 _ Classe
4 _ Poêle
5 _ Antichambre

6 _ Cuisine
7 _ Office
8 _ Chambres à coucher
9 _ Escalier en échelle montant au grenier

PLAN GÉNÉRAL

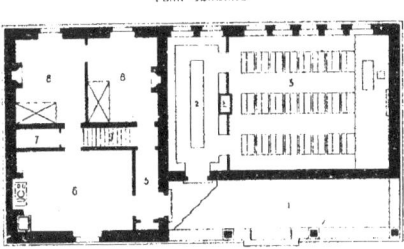

ÉCHELLE DE 0 1 2 3 4 5 6 7 8 9 10 Mètres

MAISON D'ÉCOLE DE HAMEAU

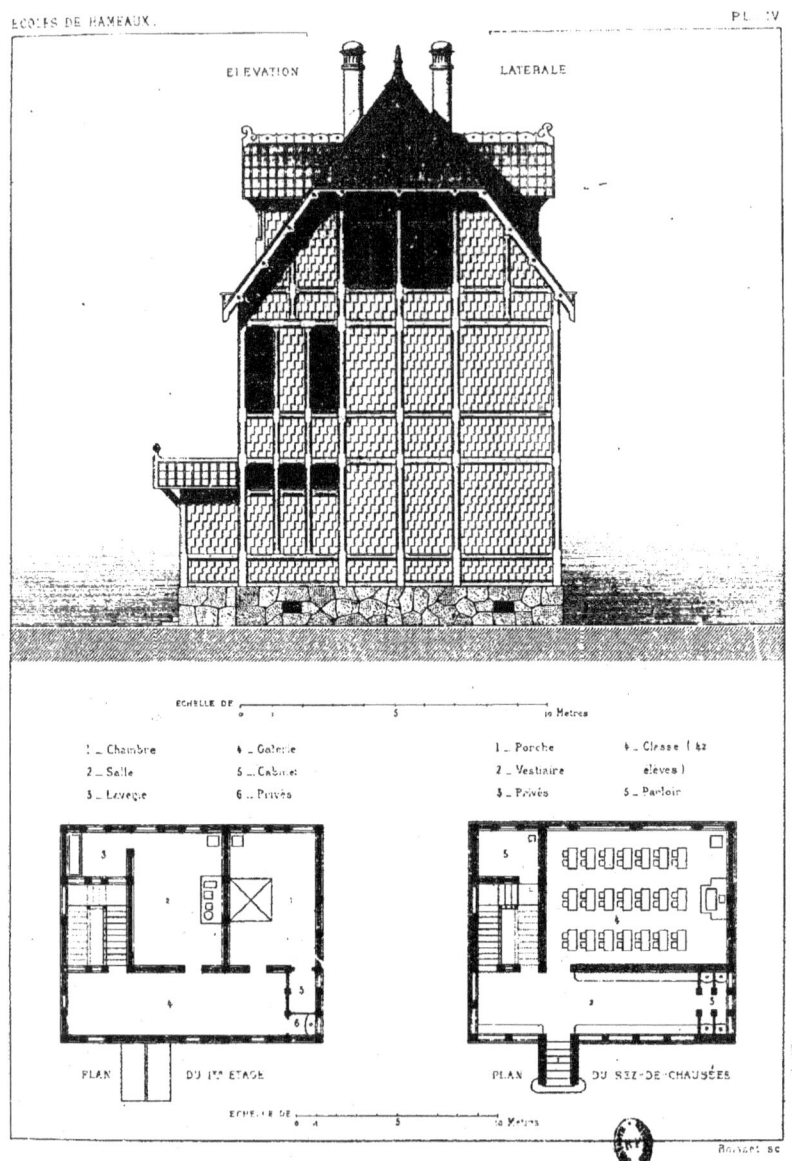

MAISON D'ECOLE DE HAMEAU
A NYBORG (Danemark)

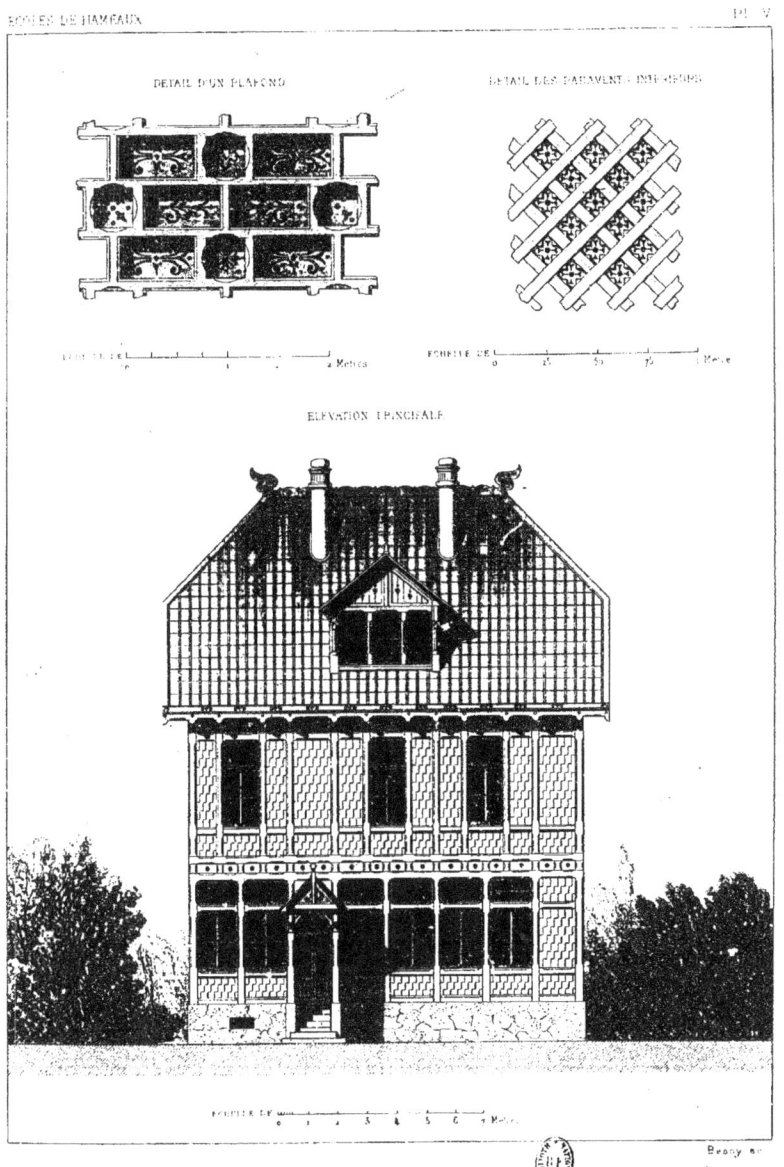

MAISON D'ECOLE DE HAMEAU
A NYBORG (Danemark)
II.

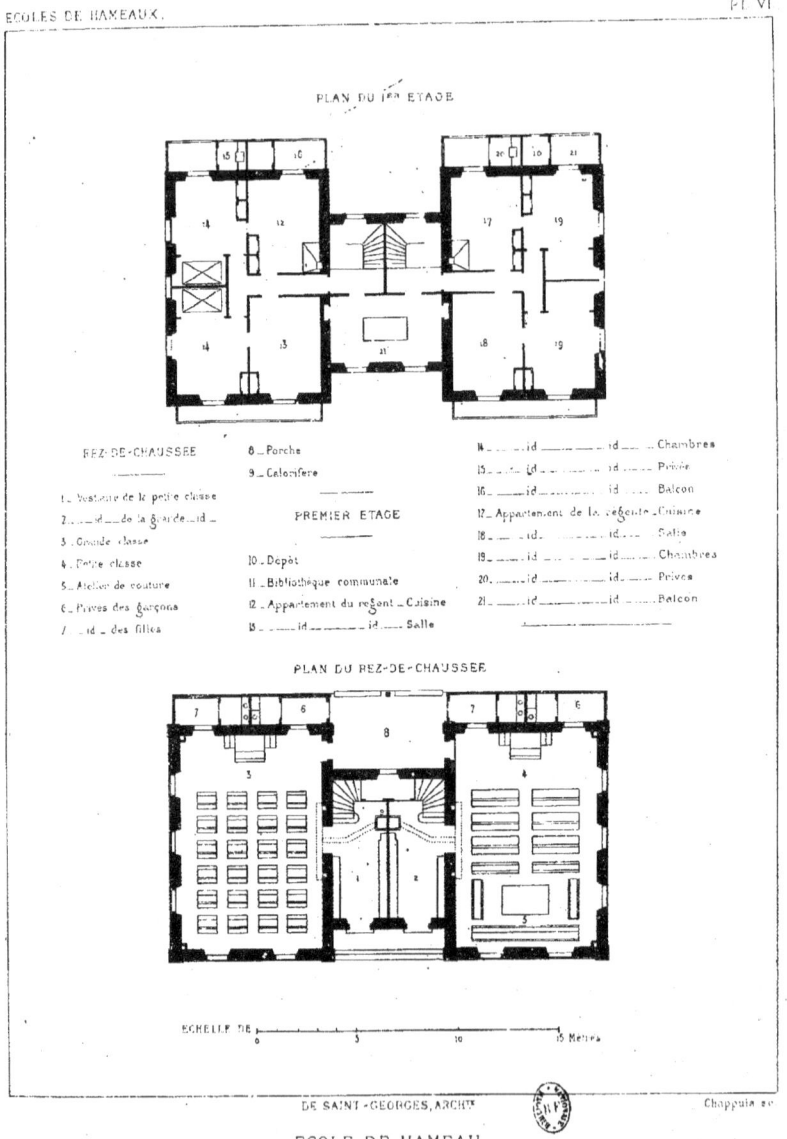

ECOLE DE HAMEAU
A DUILLIER (Suisse)

ARCHITECTURE SCOLAIRE

COUPE SUR LES CLASSES

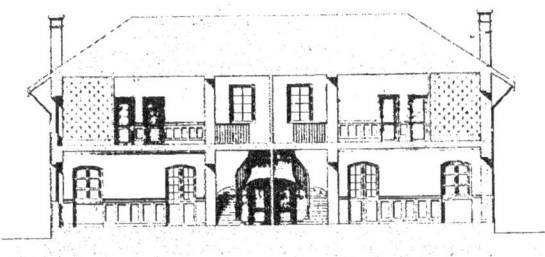

FAÇADE POSTERIEURE

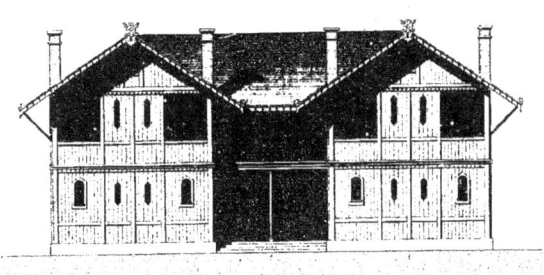

DE SAINT-GEORGES, ARCH.

ECOLE DE HAMEAU
A DUILLIER (Suisse)

II.

ARCHITECTURE SCOLAIRE

ÉCOLE DE HAMEAU

BALCON

COURONNEMENT DU PIGNON

ÉCHELLE DE DÉTAIL

ÉLÉVATION

ÉCHELLE DE

Dr SAINT-GEORGES, Arch.te

ÉCOLE DE HAMEAU
A FEUILLER (Oise)
III

ARCHITECTURE SCOLAIRE

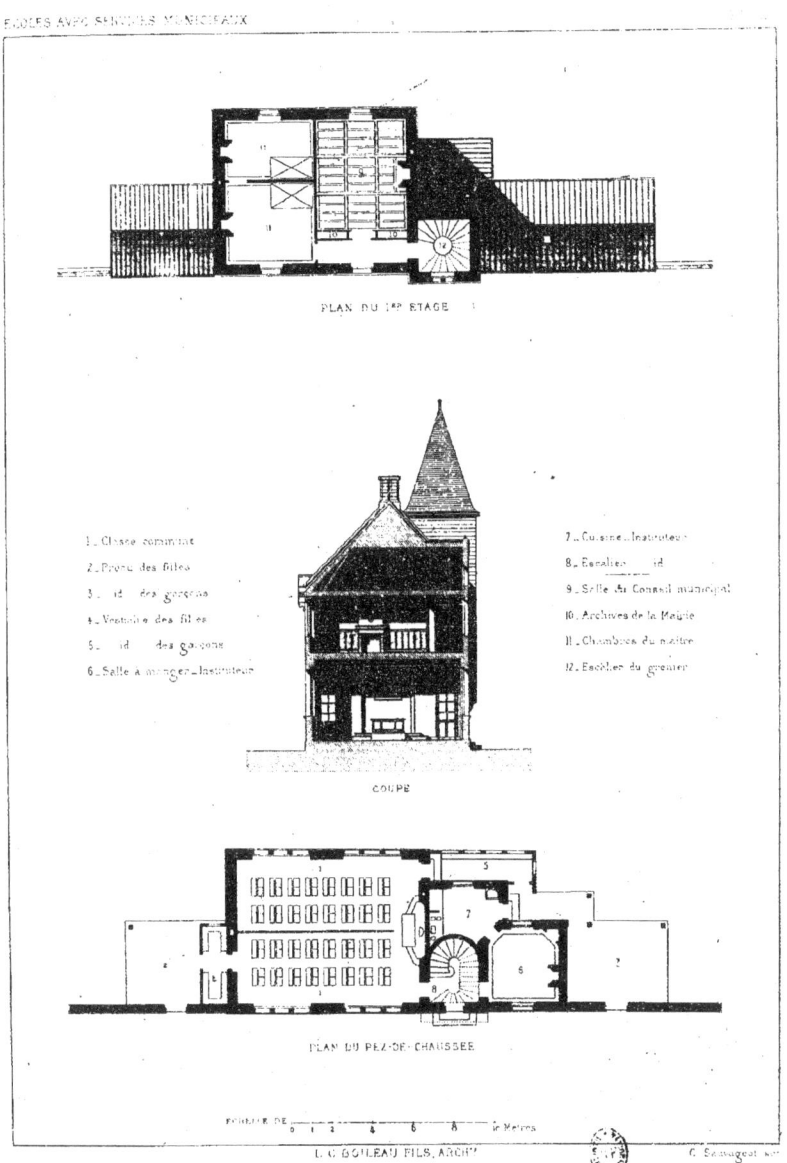

MAISON D'ECOLE MIXTE ET MAIRIE
A JOUY-LE-COMTE (Seine-et-Oise)

ARCHITECTURE SCOLAIRE

ÉCOLES AVEC SERVICES MUNICIPAUX

PLAN DU 1er ÉTAGE

9 — Antichambre
10 — Salle du Conseil municipal
11 — Archives

12 — Cuisine
13 — Escalier des combles
14 — Chambres à coucher

PLAN DU REZ-DE-CHAUSSÉE

1 — Vestibule
2 — Chambre du maître adjoint
3 — Cabinet du maître
4 — Escalier

5 — Cuisine
6 — Vestiaire des élèves
7 — Classe de 72 élèves
8 — Classe de 48 élèves

ÉCHELLE DE 0 1 2 3 5 10 Mètres

FELIX NARJOUX, ARCH.

MAISON D'ÉCOLE ET MAIRIE
A SUILLY-LA-TOUR (Nièvre)
I.

V.te A. MOREL et Cie, Éditeurs

ARCHITECTURE SCOLAIRE

COUPE LONGITUDINALE

ÉCHELLE DE

MAISON D'ÉCOLE ET MAIRIE
A SAILLY-LA-TOUR (Nièvre)

II

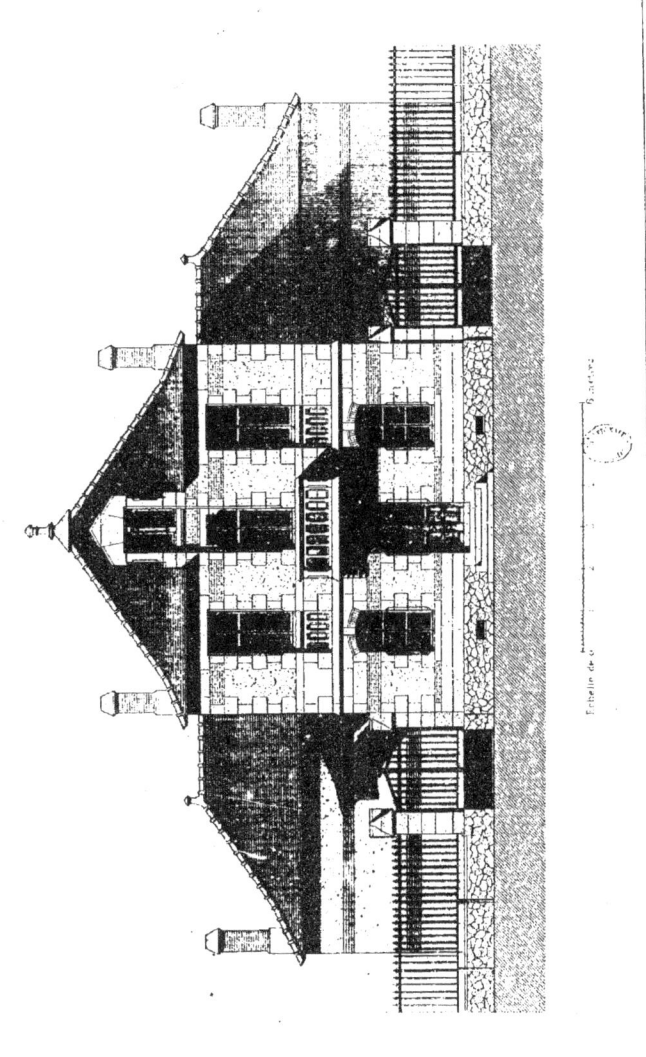

MAISON D'ÉCOLE ET MAIRIE

ARCHITECTURE SCOLAIRE

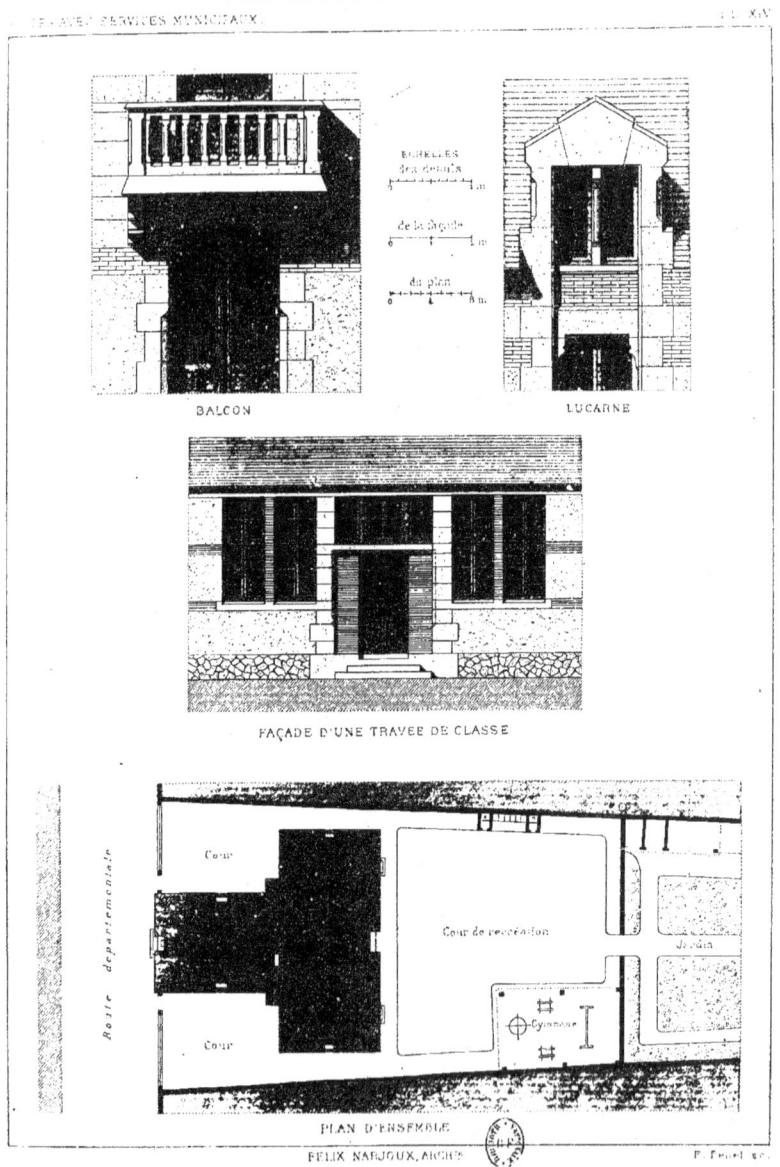

MAISON D'ECOLE ET MAIRIE
A SUILLY-LA-TOUR (Nièvre)

ARCHITECTURE SCOLAIRE

ECOLES AVEC SERVICES MUNICIPAUX.

PL. XV.

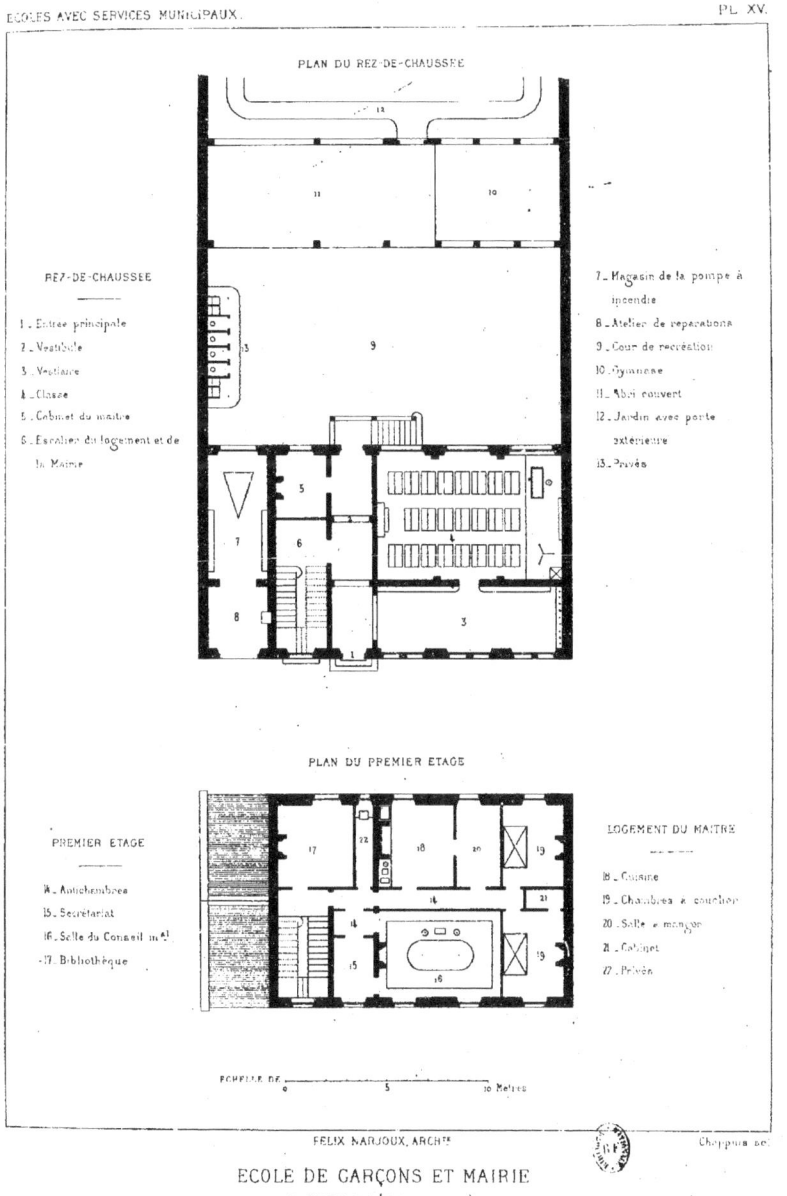

PLAN DU REZ-DE-CHAUSSÉE

REZ-DE-CHAUSSÉE

1 _ Entrée principale
2 _ Vestibule
3 _ Vestiaire
4 _ Classe
5 _ Cabinet du maître
6 _ Escalier du logement et de la Mairie

7 _ Magasin de la pompe à incendie
8 _ Atelier de réparations
9 _ Cour de récréation
10 _ Gymnase
11 _ Abri couvert
12 _ Jardin avec porte extérieure
13 _ Privés

PLAN DU PREMIER ÉTAGE

PREMIER ÉTAGE

14 _ Antichambres
15 _ Secrétariat
16 _ Salle du Conseil m.al
17 _ Bibliothèque

LOGEMENT DU MAITRE

18 _ Cuisine
19 _ Chambres à coucher
20 _ Salle à manger
21 _ Cabinet
22 _ Privés

ÉCHELLE DE 0 5 10 Mètres

FELIX NARJOUX, ARCH.te Chappuis sc.

ECOLE DE GARÇONS ET MAIRIE
A CHEILLY (Saône-et-Loire)

ARCHITECTURE SCOLAIRE

ÉCOLE DE GARÇONS ET MAIRIE

ARCHITECTURE SCOLAIRE

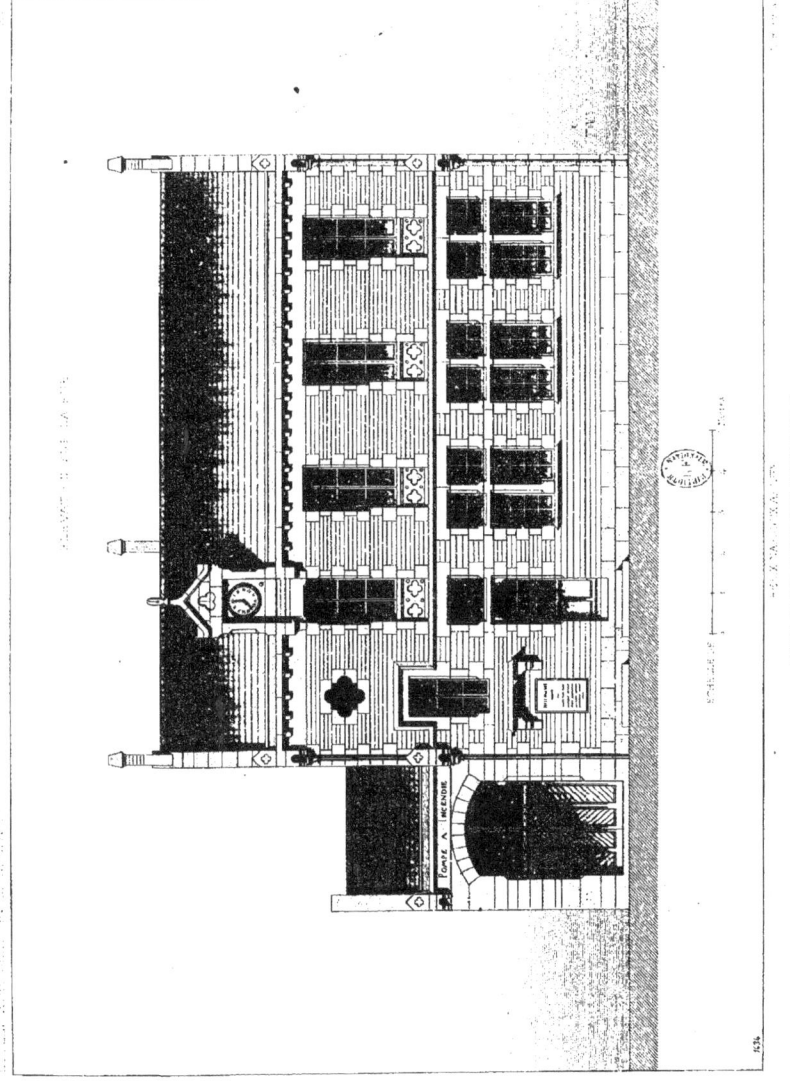

ECOLE DE GARÇONS ET MAIRIE

ARCHITECTURE SCOLAIRE

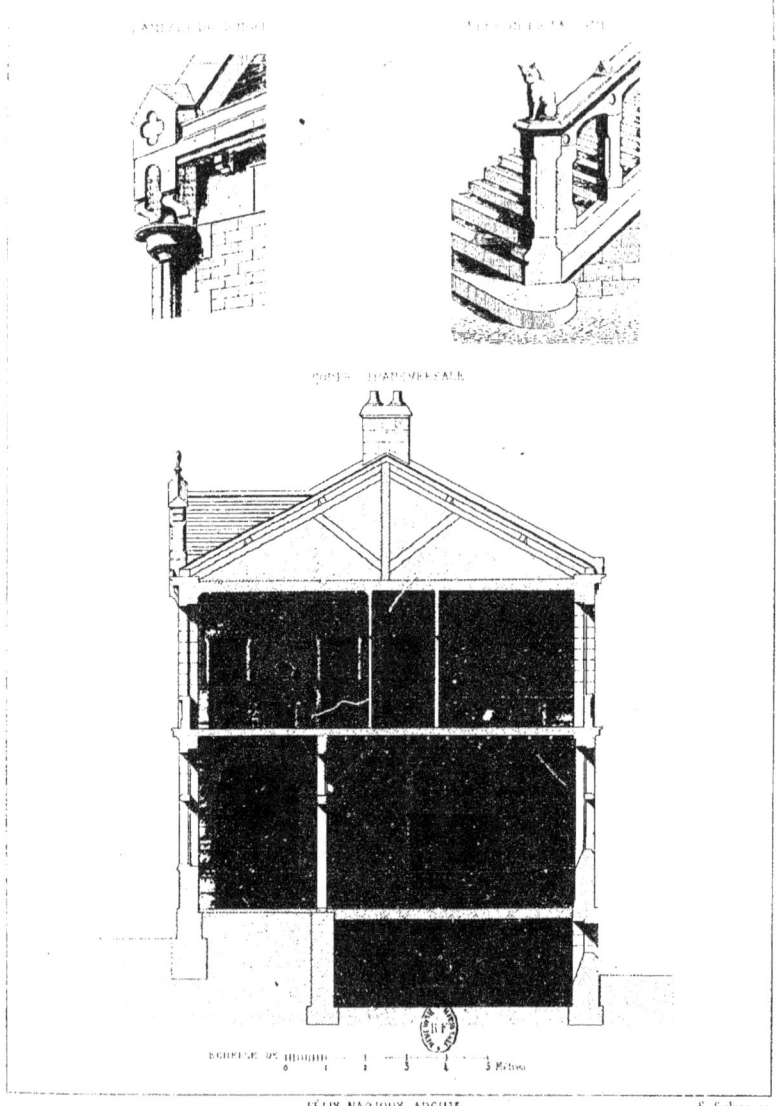

FÉLIX NARJOUX, ARCH.

ECOLE DE GARÇONS ET MAIRIE
A CHEILLY (Saône-et-Loire)

IV.

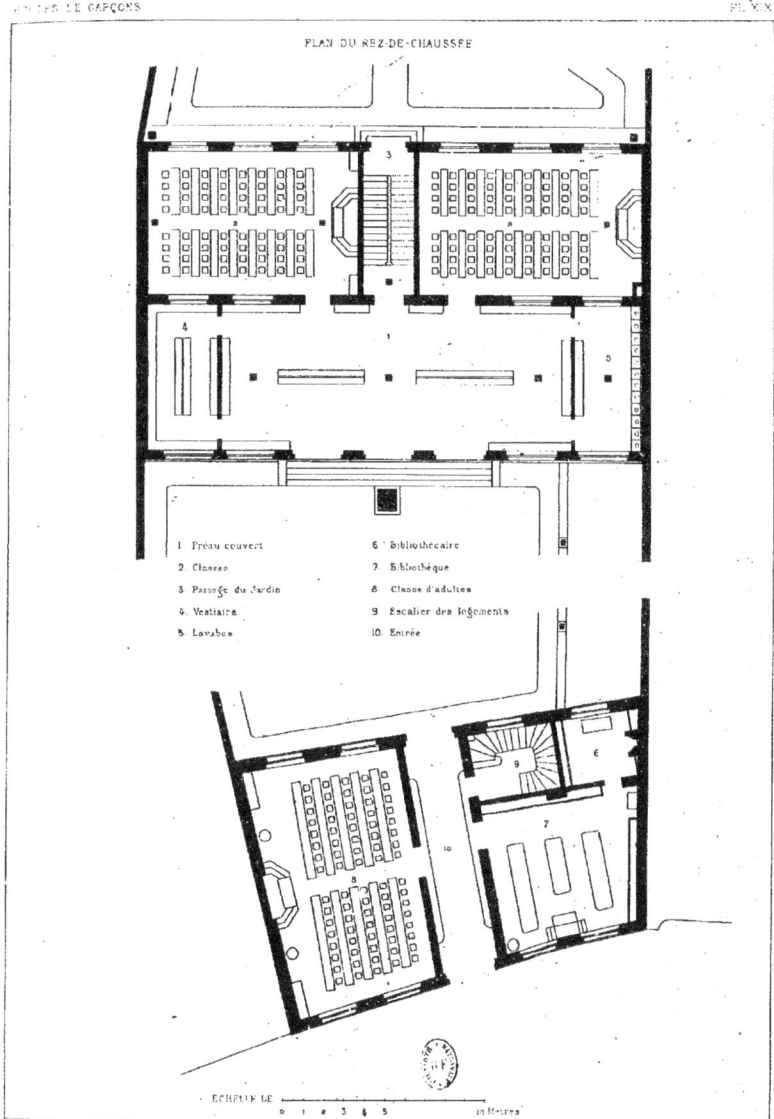

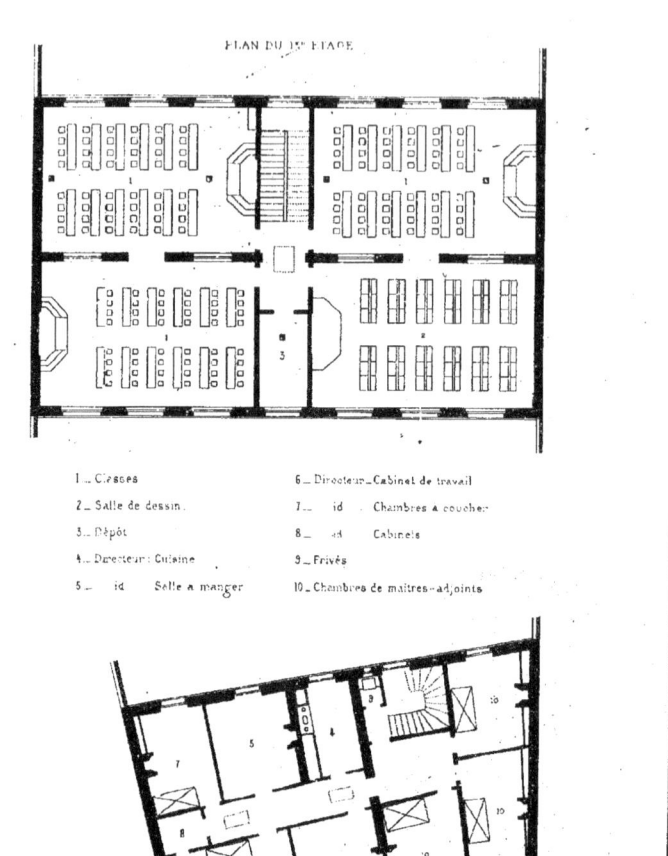

ECOLE DE GARÇONS
A ROUEN (Seine-Inférieure)
II.

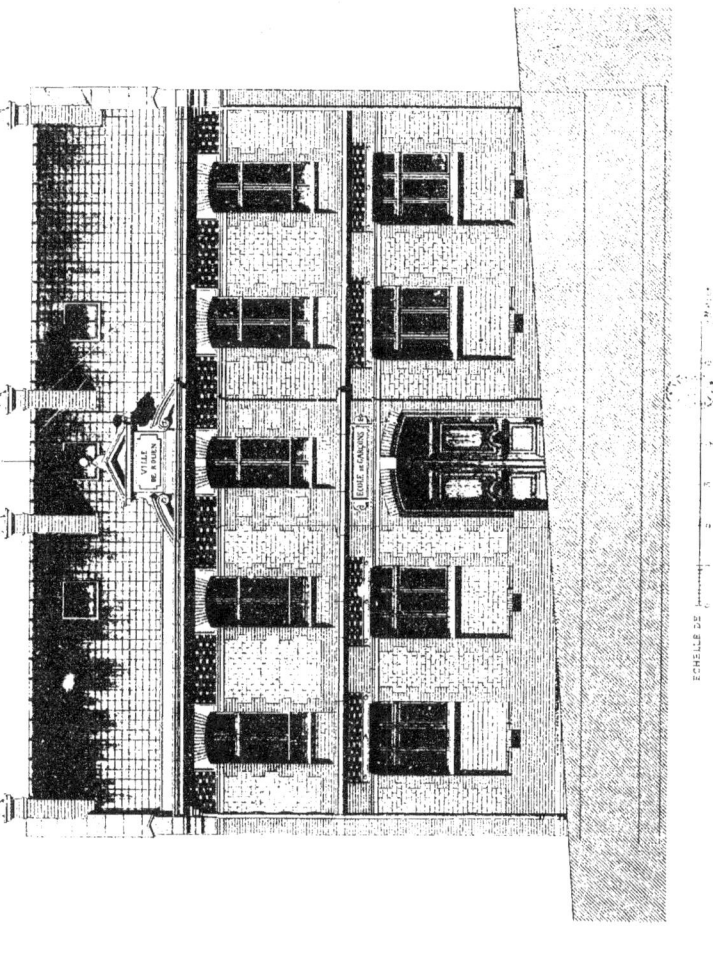

ÉCOLE DE GARÇONS

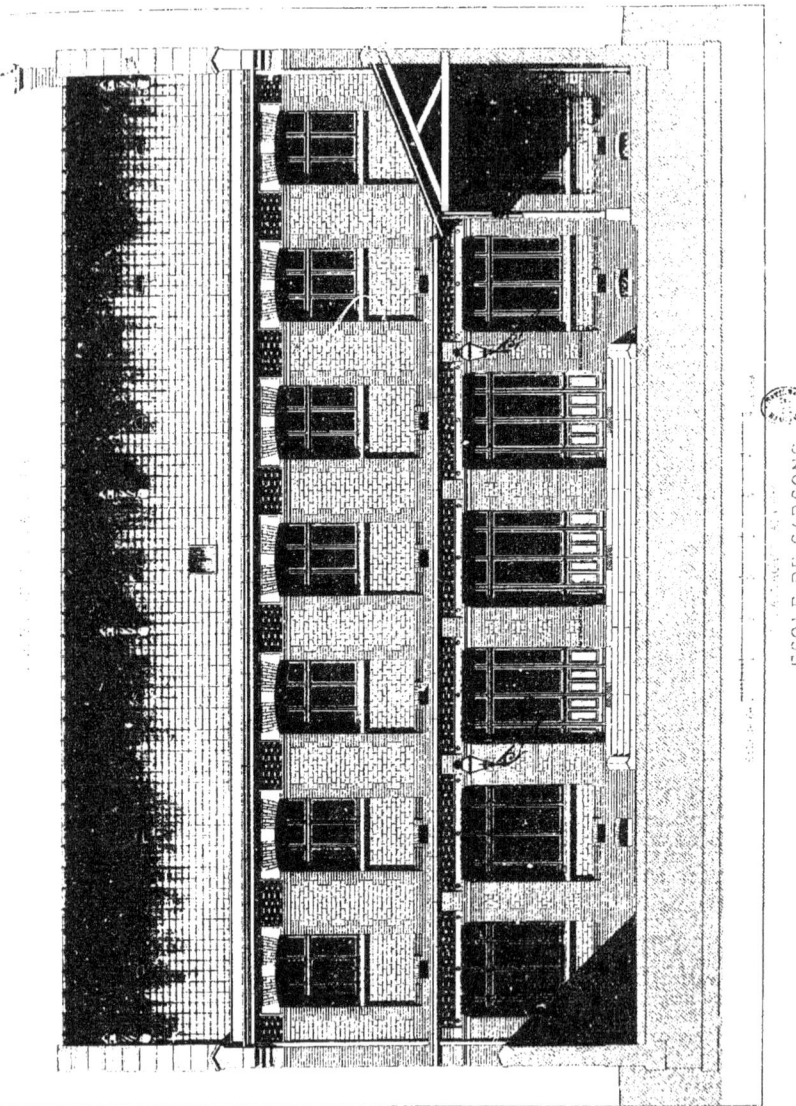

ECOLE DE GARÇONS

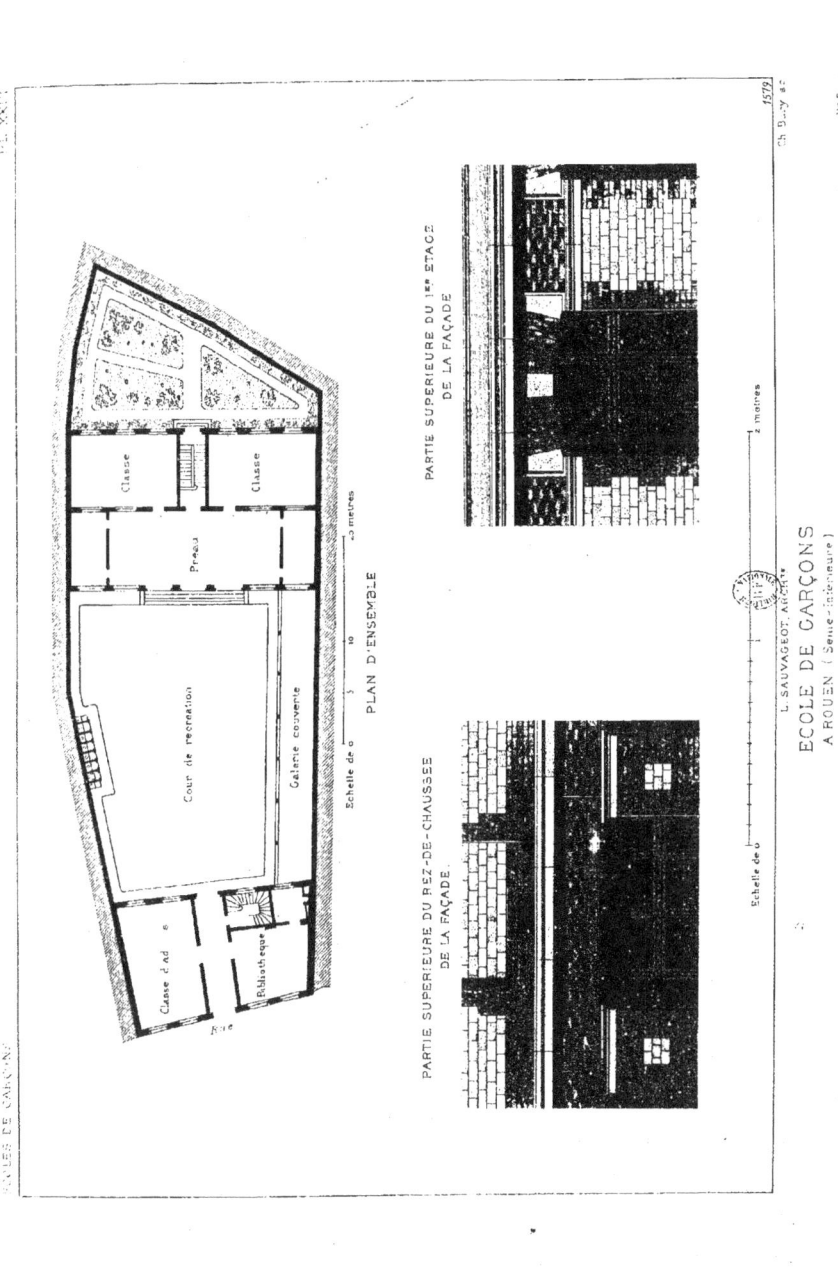

ÉCOLE DE GARÇONS
A ROUEN (Seine-Inférieure)
IV.

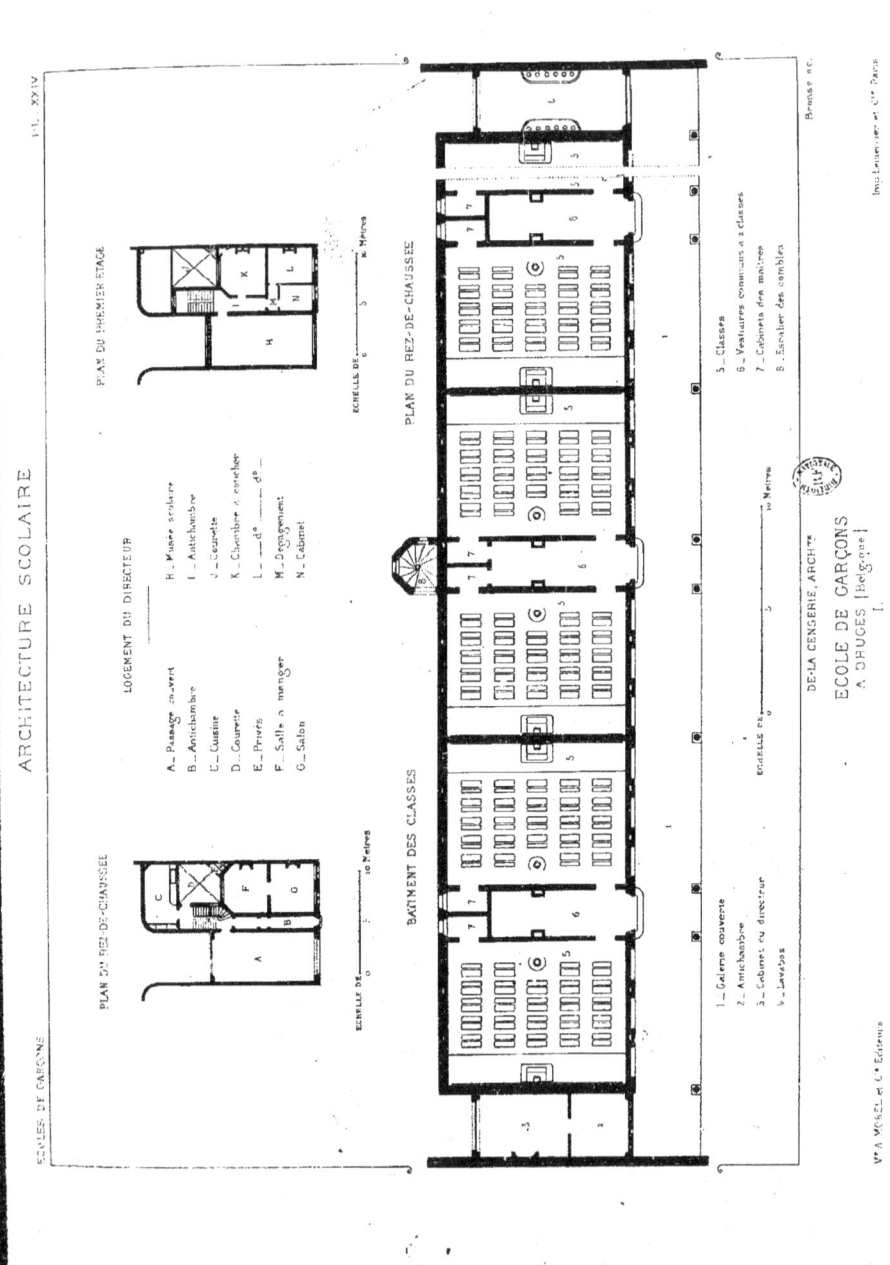

ARCHITECTURE SCOLAIRE

ECOLE DE GARÇONS

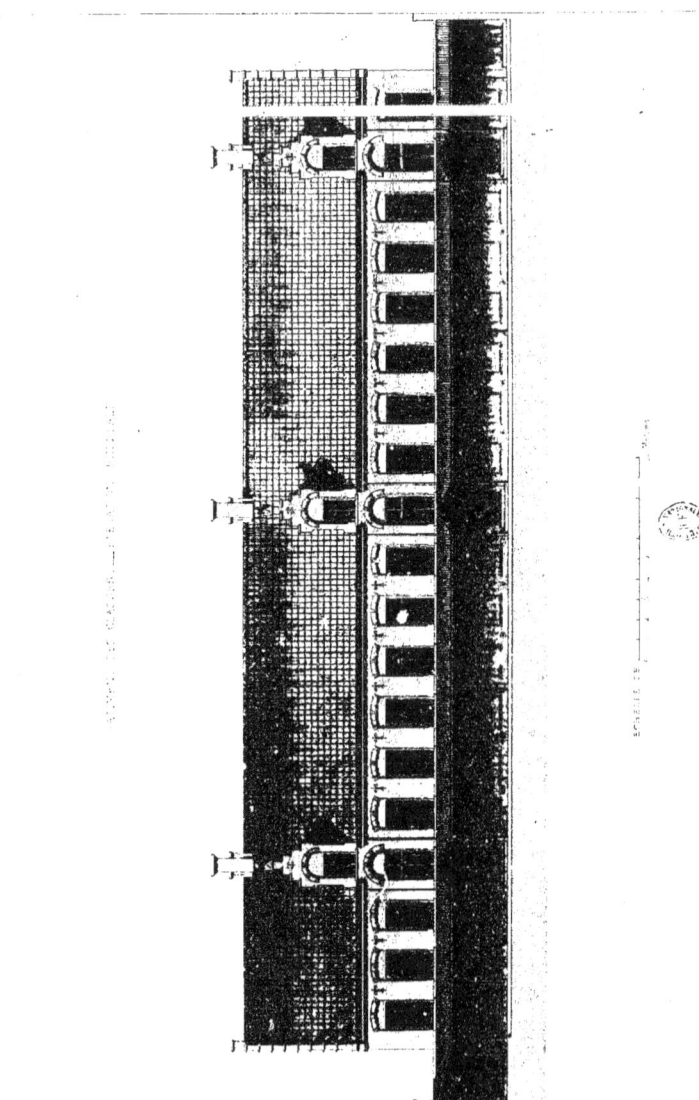

ARCHITECTURE SCOLAIRE

ECOLE DE GARÇONS

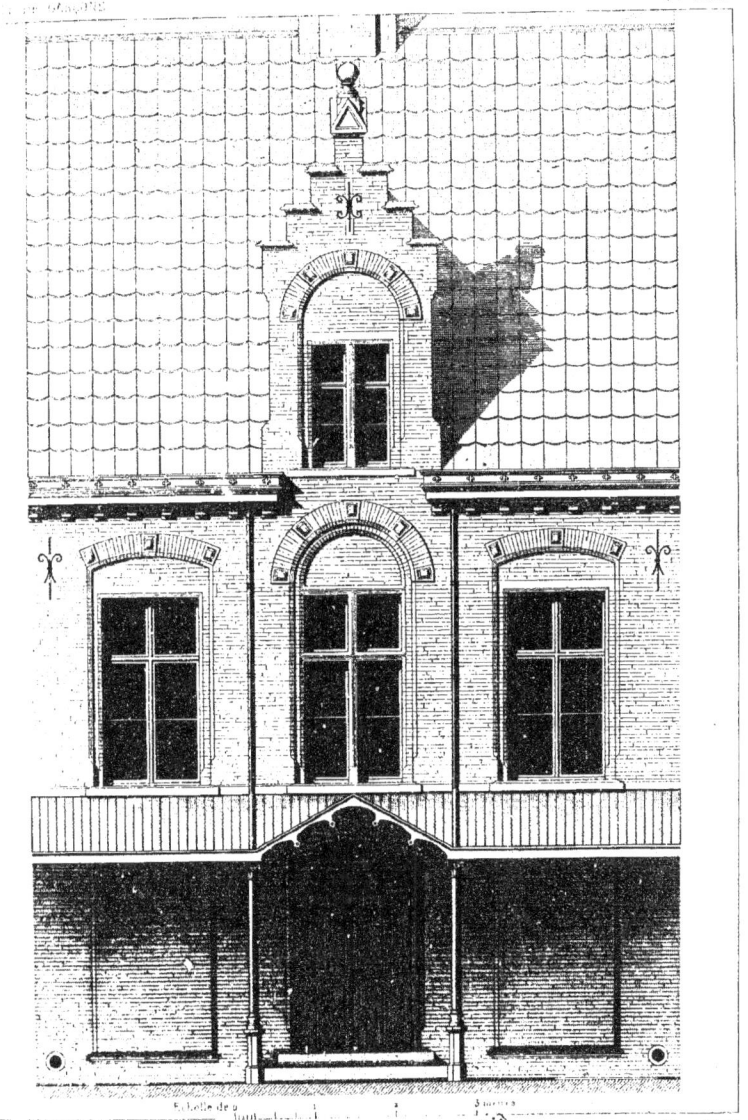

ECOLE DE GARÇONS
A BRUGES. (Belgique)
IV

ARCHITECTURE SCOLAIRE

ENTRÉE DE L'ÉCOLE
BÂTIMENT DU DIRECTEUR

DE LA CENSERIE, ARCH.TE

ÉCOLE DE GARÇONS
A BRUGES (Belgique)

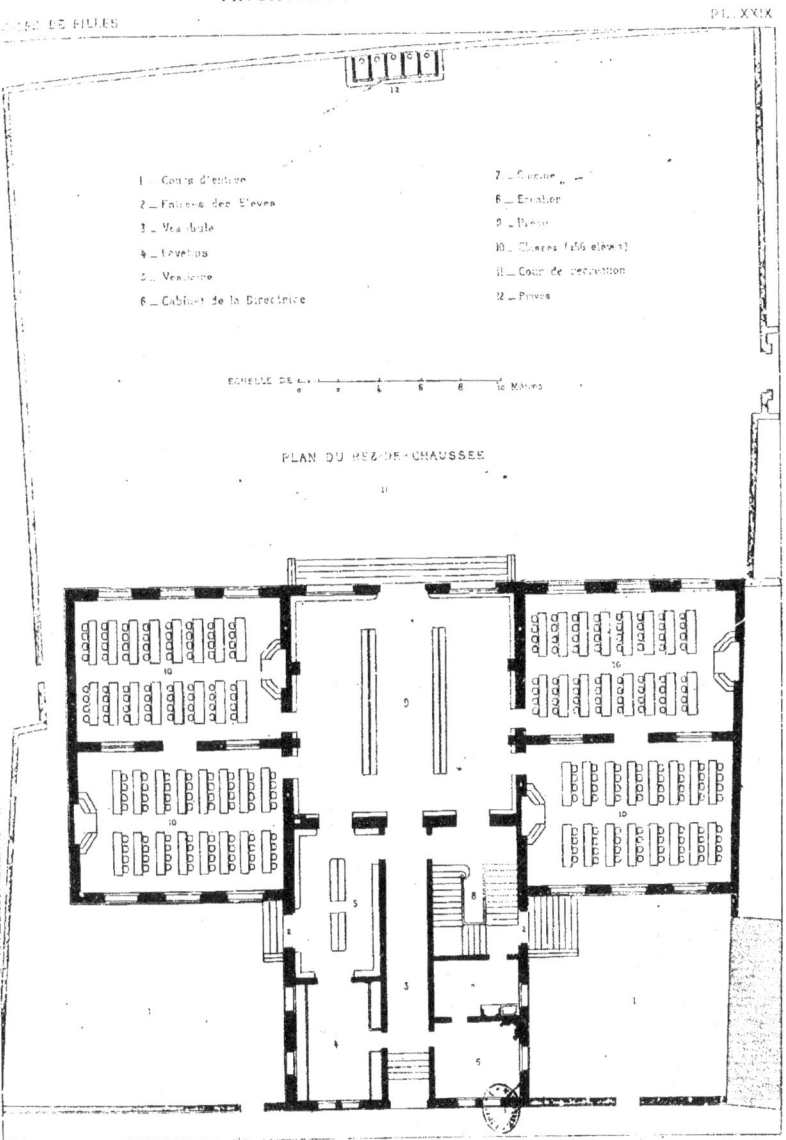

ECOLE DE FILLES
A ROUEN

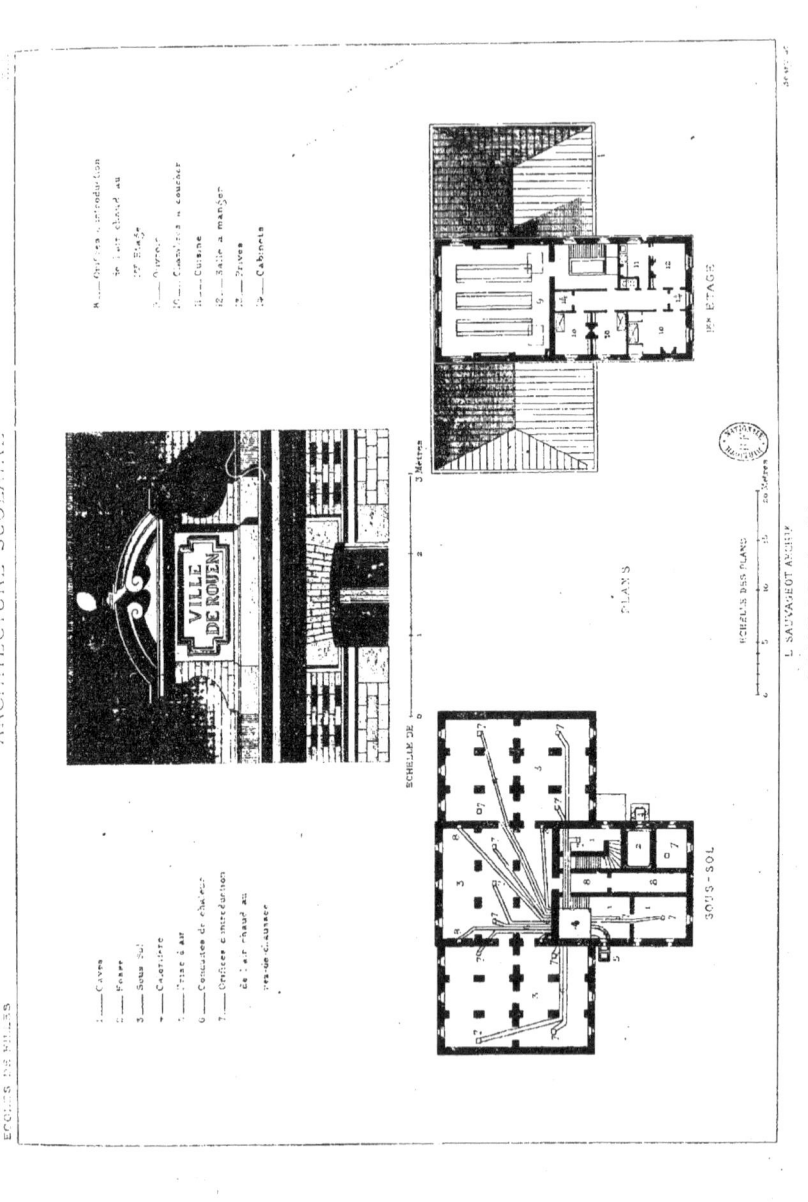

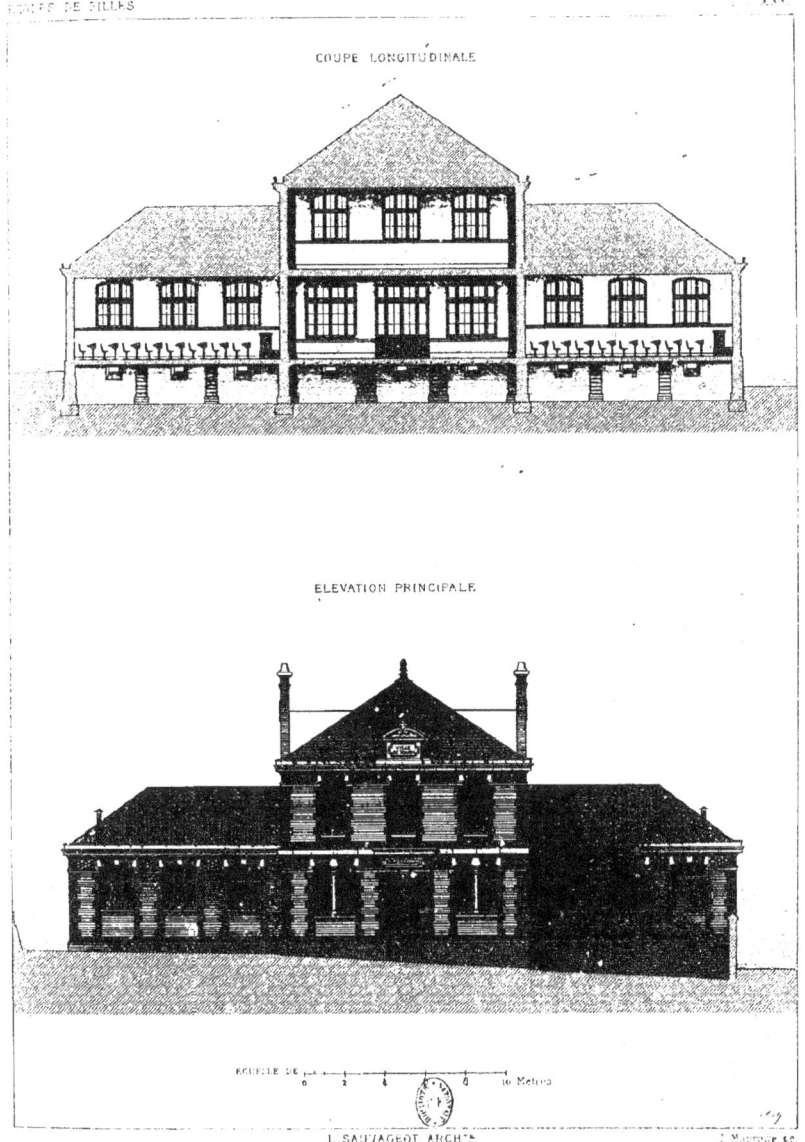

ECOLE DE FILLES
A ROUEN (Seine Inf.re)

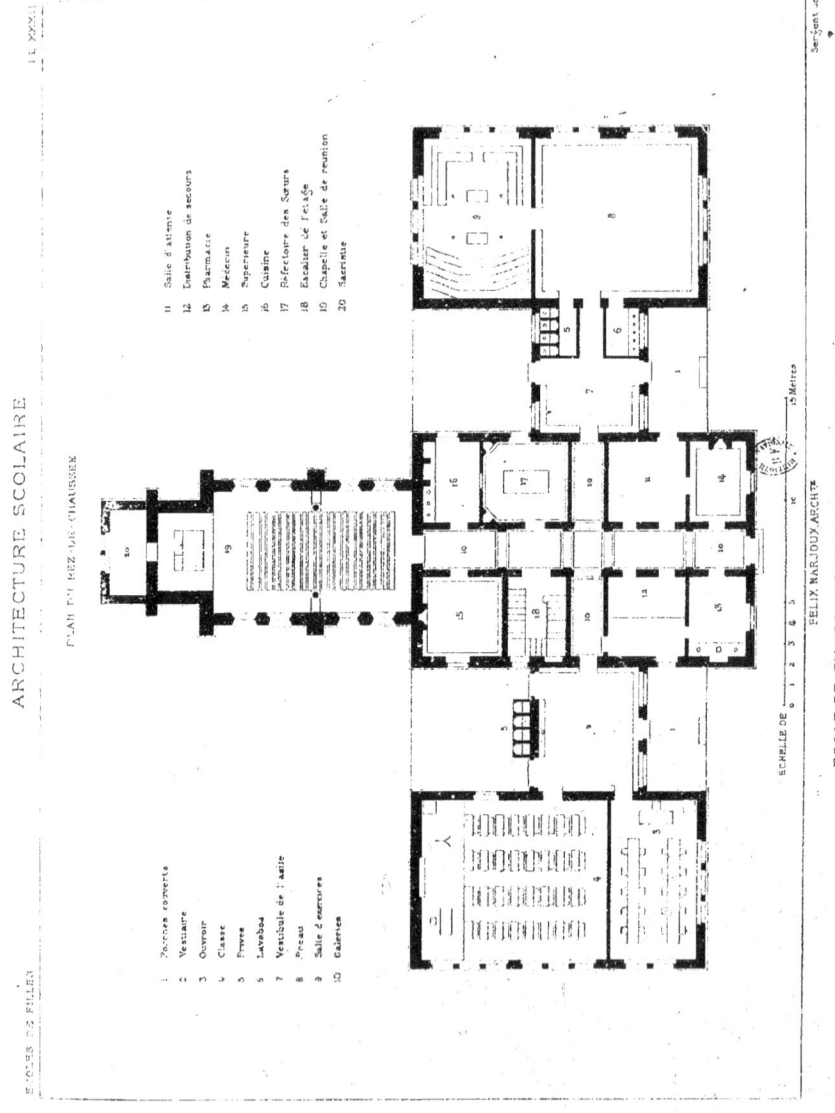

ARCHITECTURE SCOLAIRE

ÉLÉVATION PRINCIPALE

ÉCHELLE DE

FÉLIX NARJOUX Architecte

ÉCOLE DE FILLES ASILE ET MAISON DE CHARITÉ
À ÉTOUANS

ARCHITECTURE SCOLAIRE

PLAN DU 1ER ÉTAGE

1. Antichambre
2. Toilette de la Chanoinesse
3. Cabinet des lingères
4. Vestiaire
5. Logement
6. Logement de la Maison
7. Infirmerie
8. Salle de réunion des Sœurs
9. Chapelle

MAISON DE CHARITÉ

PLAN GÉNÉRAL

1. Entrée des pauvres
2. — de l'École
3. — de l'Asile
4. Premières cours
5. Jardins des Élèves
6. Cour de récréation de l'École
7. — — de l'Asile
8. Jardin des indigentes

ÉCHELLE DE 0 10 20 30 40 Mètres

ÉCOLE DE FILLES, ASILE ET MAISON DE CHARITÉ
À EVRANE

FÉLIX MAUGUEZ ARCH.

ARCHITECTURE SCOLAIRE

PLAN GÉNÉRAL

1. Maître – Entrée
2. Parloir
3. Cuisine
4. Chaufferie
5. Dégagement
6. Vestiaire et Vestibule
7. Passages
8. Dépôt de combustibles
9. Classes des Filles
10. Classes des Garçons
11. Entrée des Filles
12. Entrée des Garçons
13. Galerie du Gymnase
14. Vestiaire
15. Gymnase
16. Privés
17. Cour d'entrée
18. — de récréation

ÉCHELLE DE 0 1 2 3 4 5 10 Mètres

ÉCOLE DE FILLES ET DE GARÇONS
à SCHEVENINGEN (Hollande)

HINDERS Archte

FAÇADE PRINCIPALE

Echelle de 0 1 2 3 4 5

ECOLE DE FILLES ET DE GARÇONS
A SCHEVENINGEN (HOLLANDE)

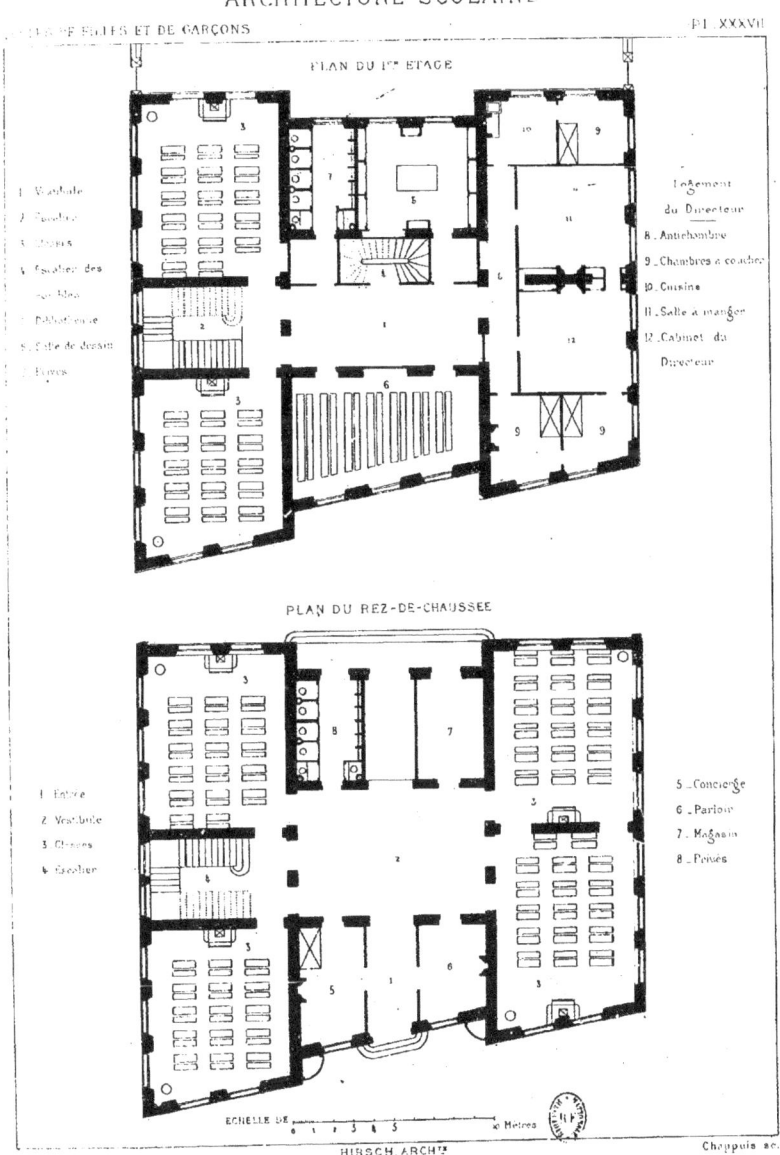

ECOLE DE FILLES ET DE GARÇONS
A LYON (Rhône)

ARCHITECTURE SCOLAIRE

ÉLÉVATION PRINCIPALE

PLAN GÉNÉRAL

ÉCOLE DE FILLES ET DE GARÇONS
A LYON (Rhône)

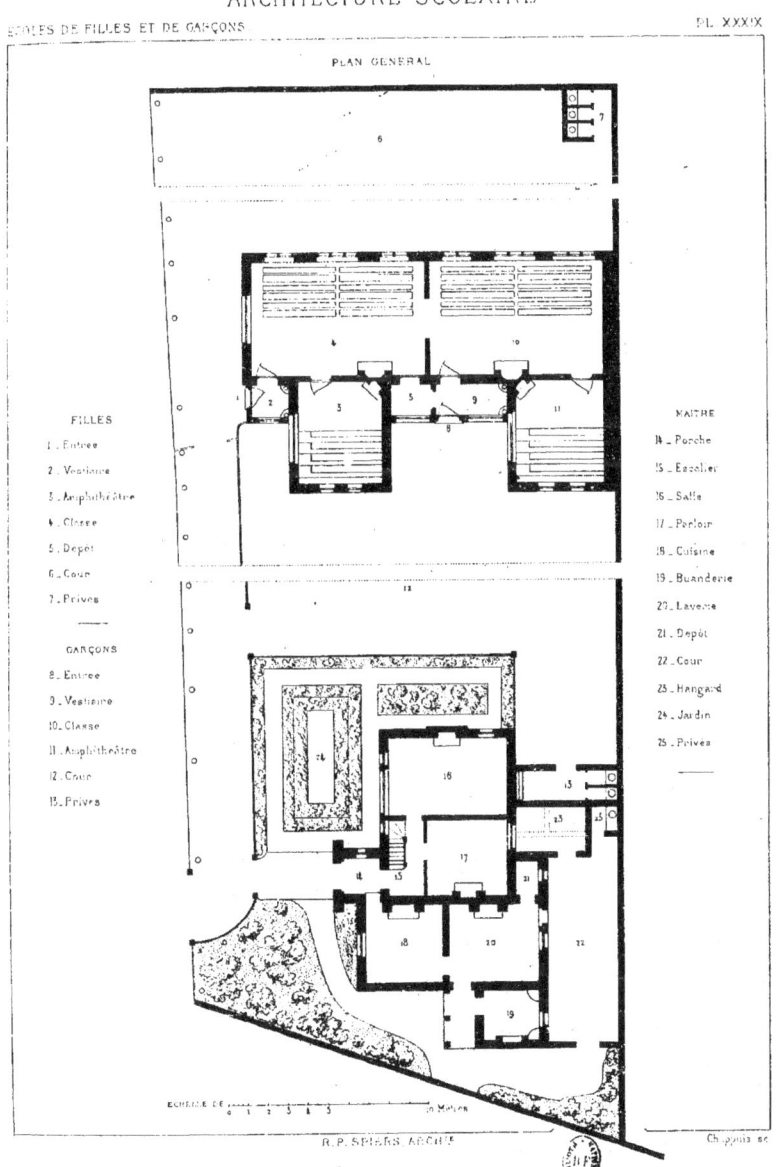

ARCHITECTURE SCOLAIRE

ÉCOLES DE FILLES ET DE GARÇONS — Pl. XXXIX

PLAN GÉNÉRAL

FILLES
1 — Entrée
2 — Vestiaire
3 — Amphithéâtre
4 — Classe
5 — Dépôt
6 — Cour
7 — Privés

GARÇONS
8 — Entrée
9 — Vestiaire
10 — Classe
11 — Amphithéâtre
12 — Cour
13 — Privés

MAITRE
14 — Porche
15 — Escalier
16 — Salle
17 — Parloir
18 — Cuisine
19 — Buanderie
20 — Laverie
21 — Dépôt
22 — Cour
23 — Hangard
24 — Jardin
25 — Privés

R. P. SPIERS ARCH.T — Chappuis sc.

ÉCOLE DE FILLES ET DE GARÇONS
A DINGLEY (Angleterre)
1.

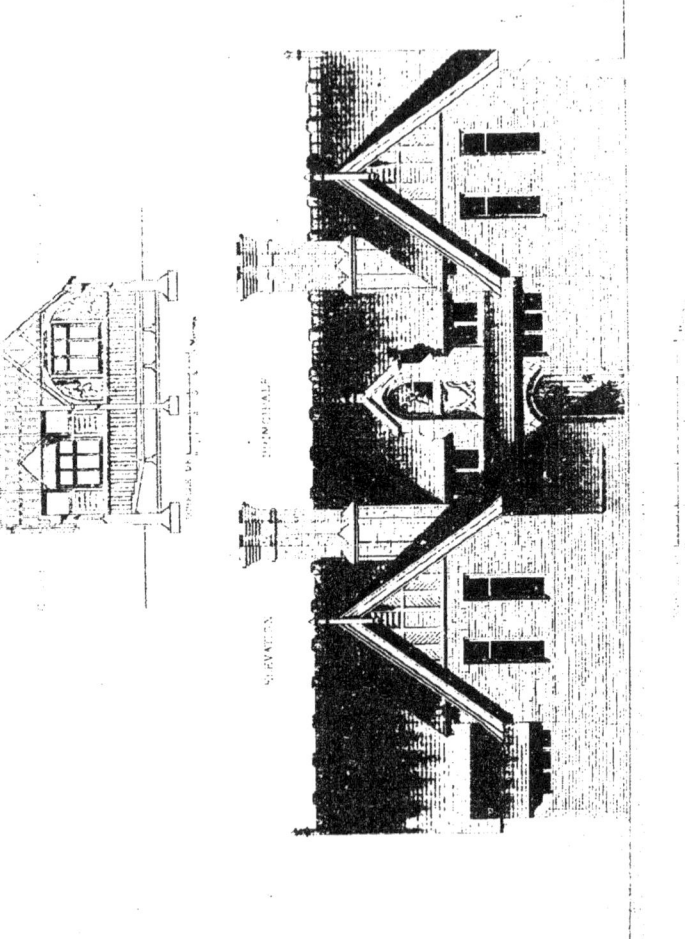

ARCHITECTURE SCOLAIRE

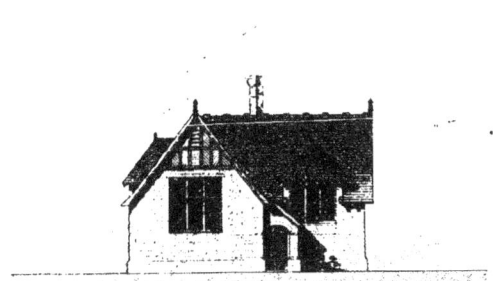

ELEVATION LATERALE

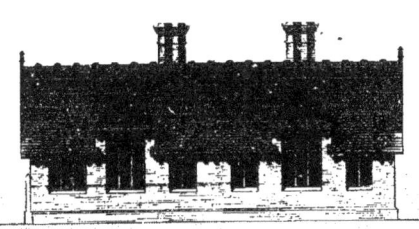

ELEVATION POSTERIEURE

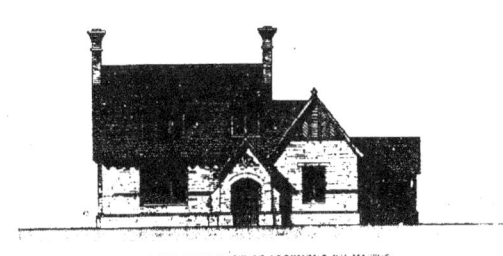

BATIMENT CONTENANT LE LOGEMENT DU MAITRE

ECOLE DE FILLES ET DE GARÇONS
A DINGLEY (Angleterre)
III.

ARCHITECTURE SCOLAIRE

PLAN DU REZ-DE-CHAUSSÉE

1 - Cour d'isolement
2 - Entrée des Garçons
3 - id Filles
4 - Logement du Gardien
5 - Galeries
6 - Antichambres
7 - Dortoir
8 - Douches
9 - Cuvette
10 - Escaliers des Garçons
11 - id Filles
12 - Cuisine

13 - Lavoir
14 - Office
15 - Réfectoire commun
16 - Classes des Garçons (8 élèves)
17 - Vestiaire
18 - Classes des Filles (8 élèves)
19 - Vestiaire
20 - Gymnase des Garçons
21 - id Filles
22 - Cour de récréation des Garçons
23 - id id Filles
24 - Fontaines

ÉCHELLE DE in Mètres

ÉCOLE DE FILLES ET DE GARÇONS
A HASLHEM (Allemagne)

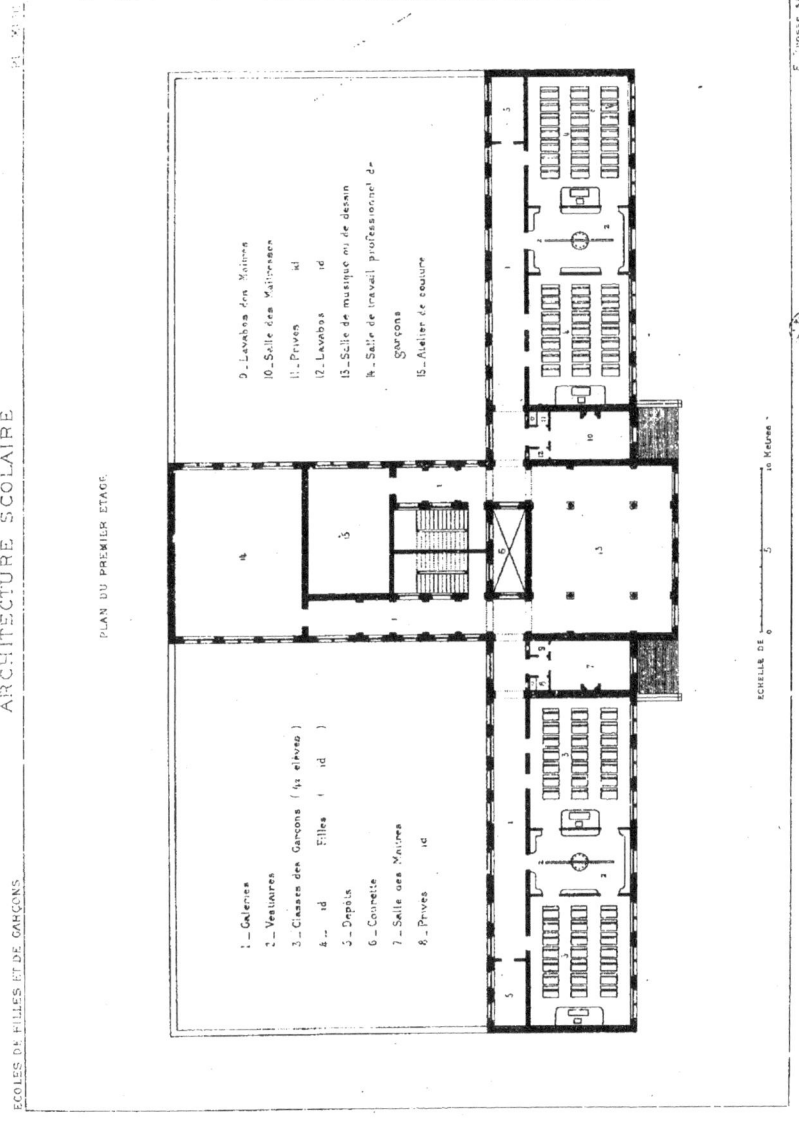

ARCHITECTURE SCOLAIRE

ÉLÉVATION PRINCIPALE

ÉCHELLE DE 0 1 2 3 4 5 — 10 Mètres

ÉCOLE DE FILLES ET DE GARÇONS.
A HASTHEIM (Allemagne)
III.

ARCHITECTURE SCOLAIRE

ECOLE DE FILLES ET DE GARÇONS
A. HASTHEIM (Alsace)

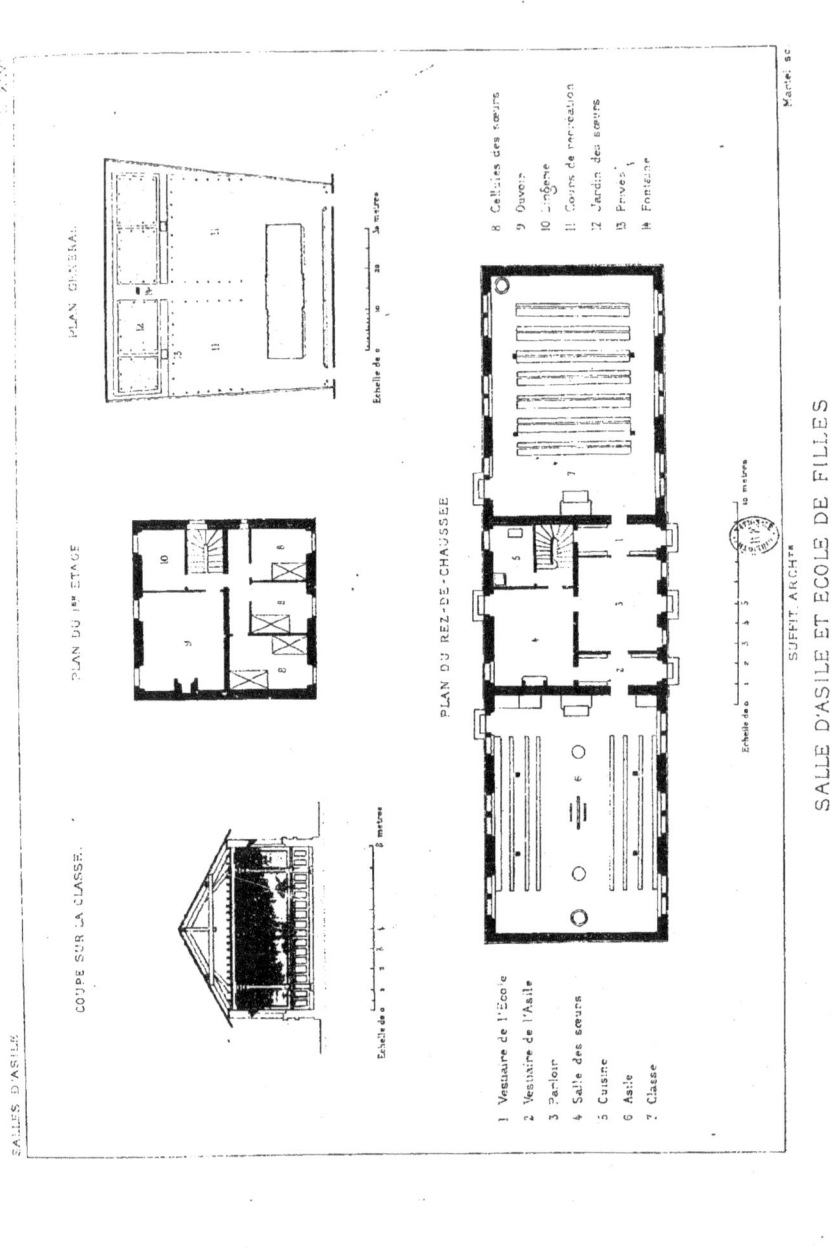

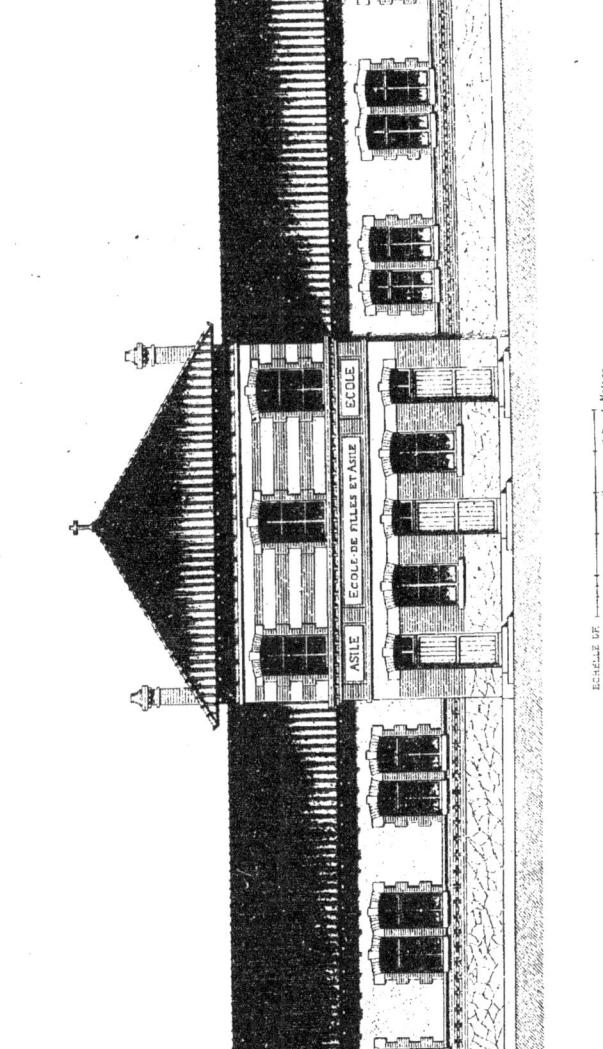

ARCHITECTURE SCOLAIRE

SALLE D'ASILE ET ECOLE DE FILLES

ARCHITECTURE SCOLAIRE

PLAN DU REZ-DE-CHAUSSÉE

ASILE

1 — Entrée
2 — Salle à manger } Directrice
3 — Cuisine
4 — Vestiaire

ÉCOLE DE GARÇONS

5 — Préau
6 — Salle des
7 — Salle à manger } Instituteur
8 — Cuisine
9 — Cour de récréation

ÉCHELLE DE

ALBERT PETIT, ARCHTE

ASILE ET ÉCOLE DE GARÇONS
À VERSAILLES (Seine-et-Oise)

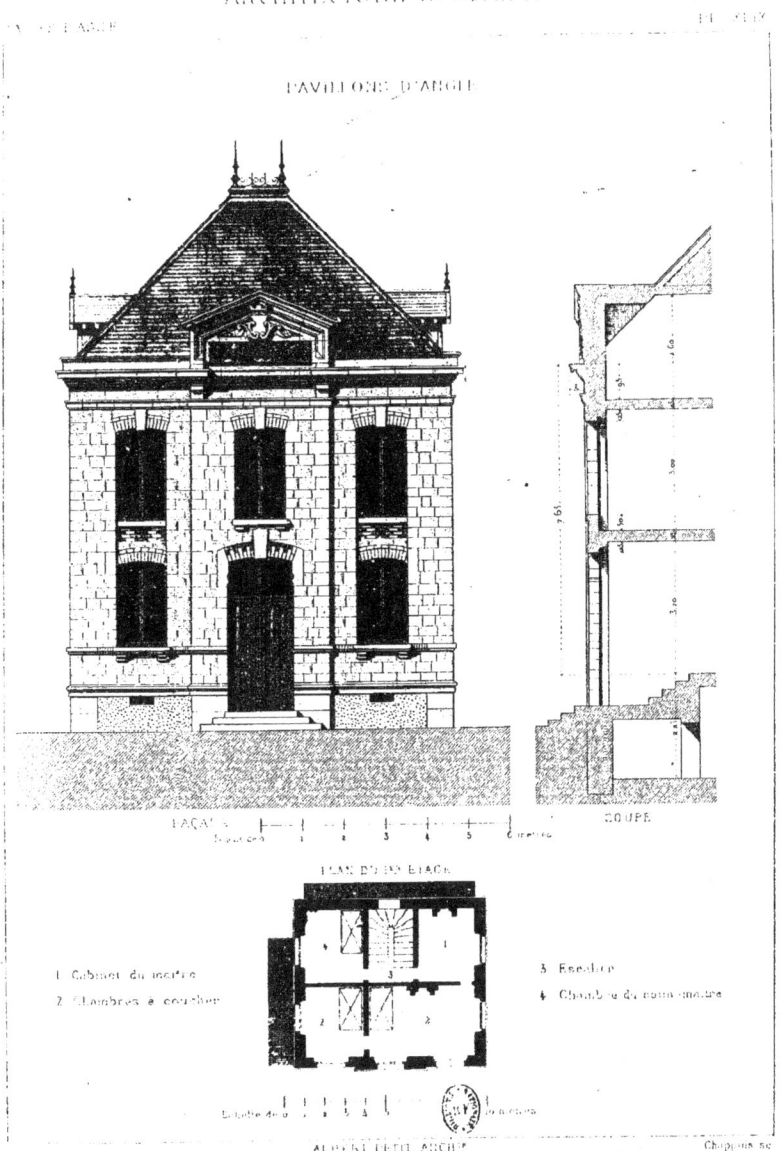

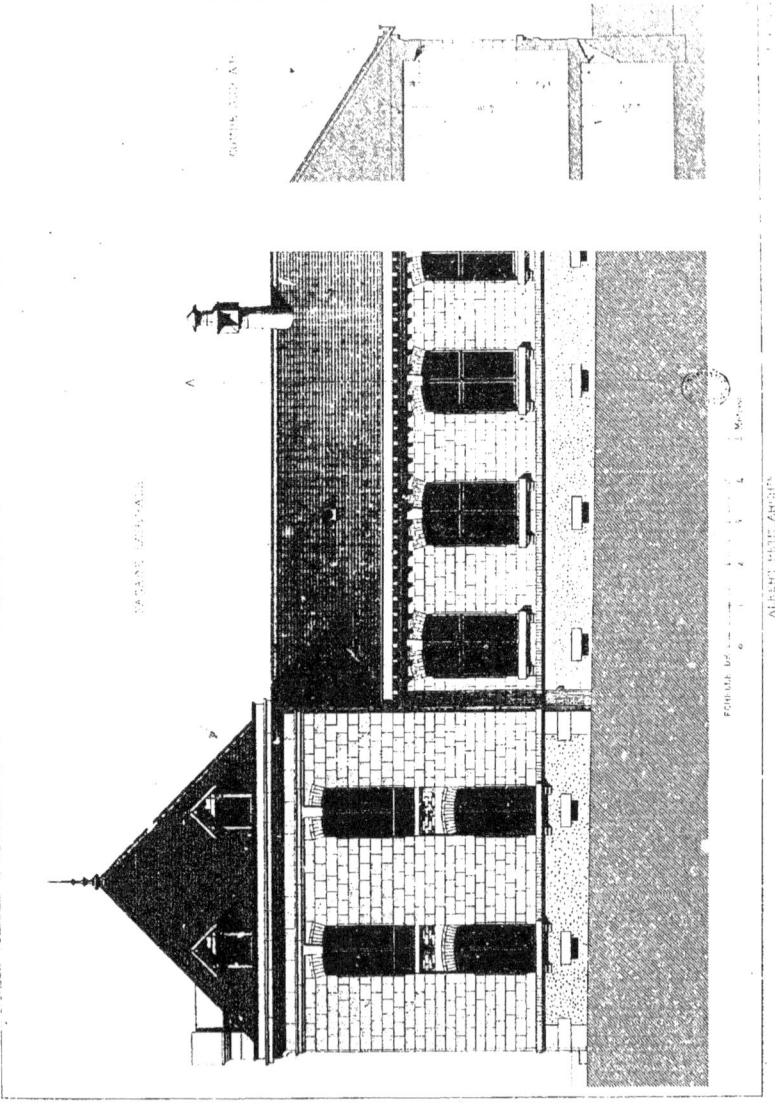

ASILE ET ÉCOLE DE GARÇONS

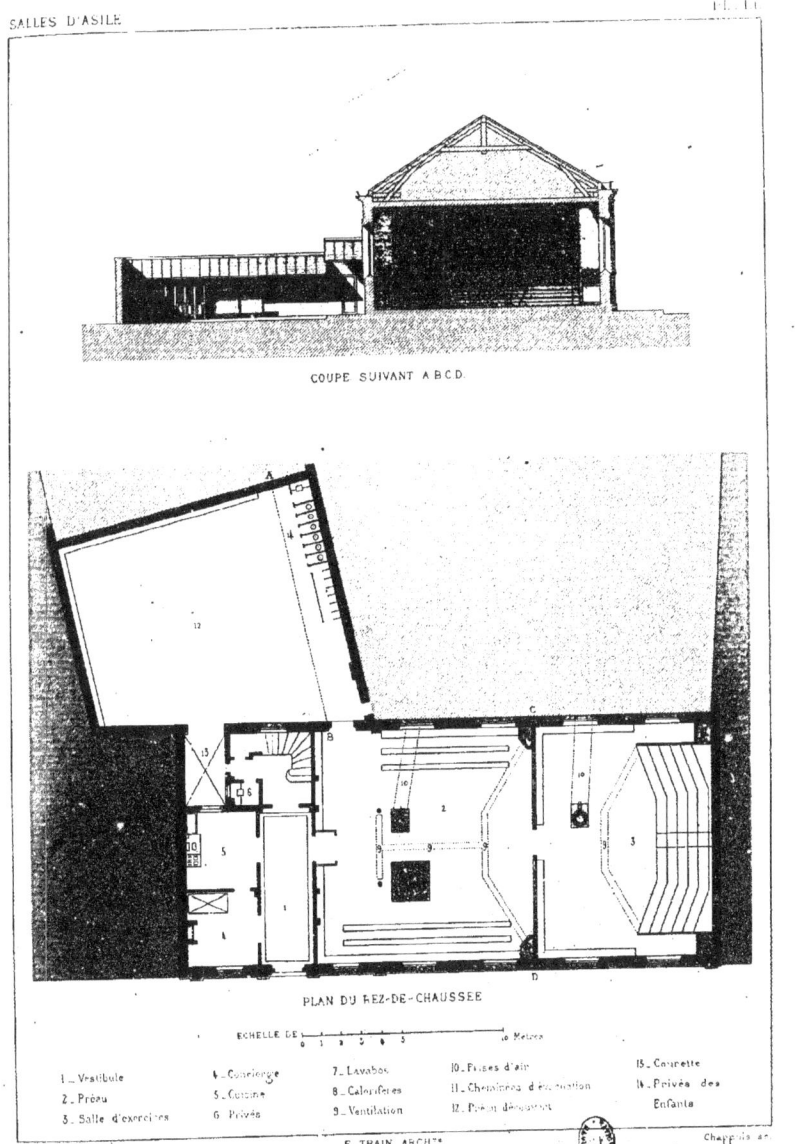

ARCHITECTURE SCOLAIRE

ÉLÉVATION

ÉCHELLE DE

ASILE PORTALIS
A PARIS

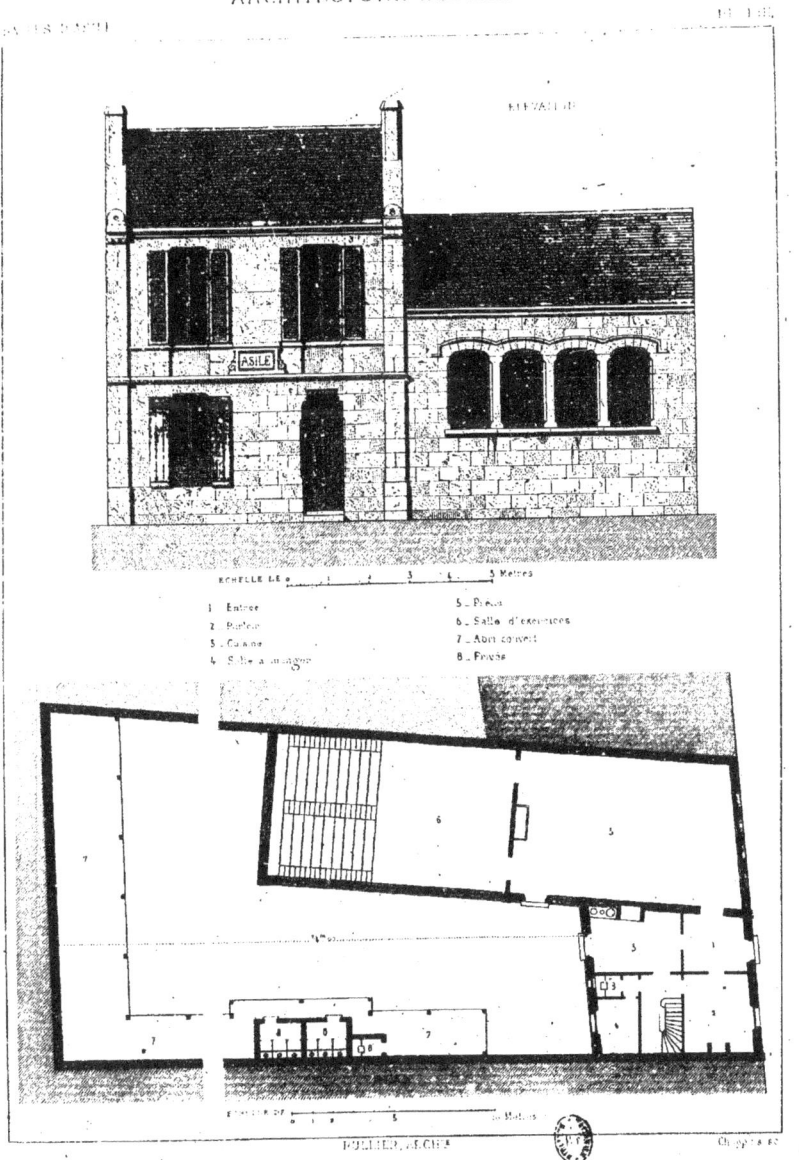

SALLE D'ASILE
A SAINTES (Charente-Inf^{re})

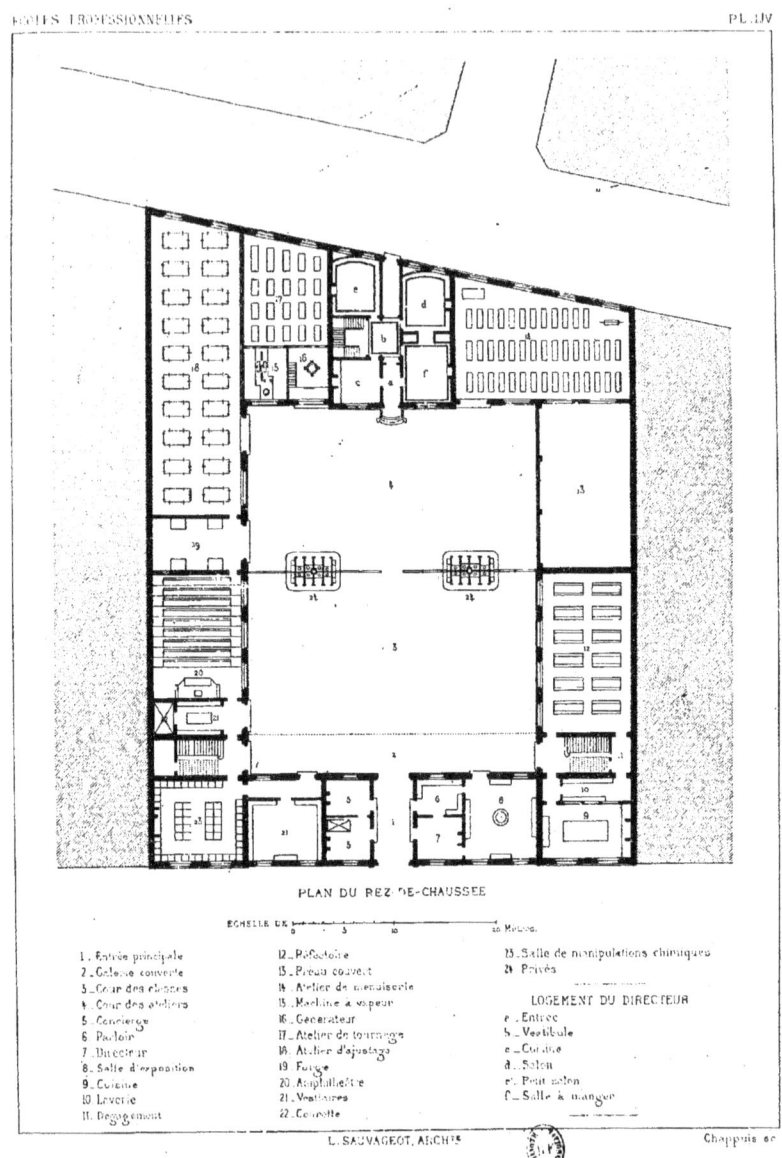

ARCHITECTURE SCOLAIRE

PLAN DU REZ-DE-CHAUSSÉE

1. Entrée principale
2. Galerie couverte
3. Cour des classes
4. Cour des ateliers
5. Concierge
6. Parloir
7. Directeur
8. Salle d'exposition
9. Cuisine
10. Laverie
11. Dégagement
12. Réfectoire
13. Préau couvert
14. Atelier de menuiserie
15. Machine à vapeur
16. Générateur
17. Atelier de tournage
18. Atelier d'ajustage
19. Forge
20. Asphalterie
21. Vestiaires
22. Cuvette
23. Salle de manipulations chimiques
24. Privés

LOGEMENT DU DIRECTEUR

a. Entrée
b. Vestibule
c. Cuisine
d. Salon
e. Petit salon
f. Salle à manger

L. SAUVAGEOT, ARCH.ᵗᵉ Chappuis sc.

ECOLE PROFESSIONNELLE
A ROUEN (Seine-Inférieure)

ARCHITECTURE SCOLAIRE

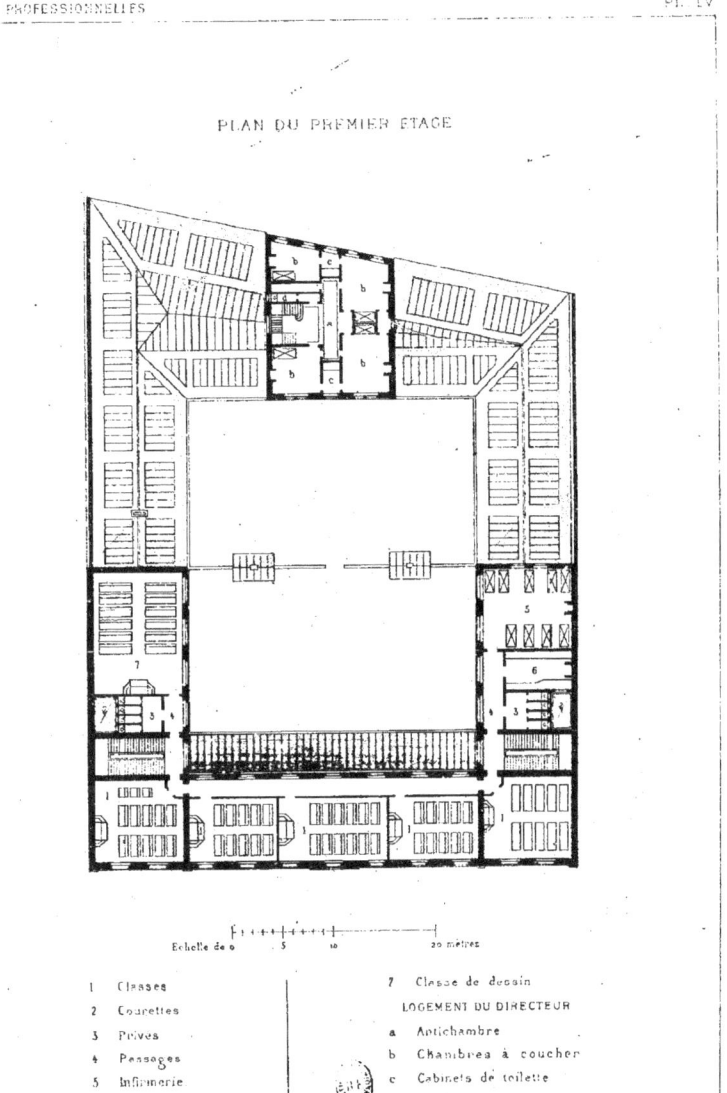

PLAN DU PREMIER ÉTAGE

Echelle de 0 5 10 20 mètres

1 Classes
2 Courettes
3 Privés
4 Passages
5 Infirmerie
6 Pharmacie
7 Classe de dessin

LOGEMENT DU DIRECTEUR

a Antichambre
b Chambres à coucher
c Cabinets de toilette
d Privés

L. SAUVAGEOT, ARCH.

ÉCOLE PROFESSIONNELLE
A ROUEN (Seine-Inférieure)
II.

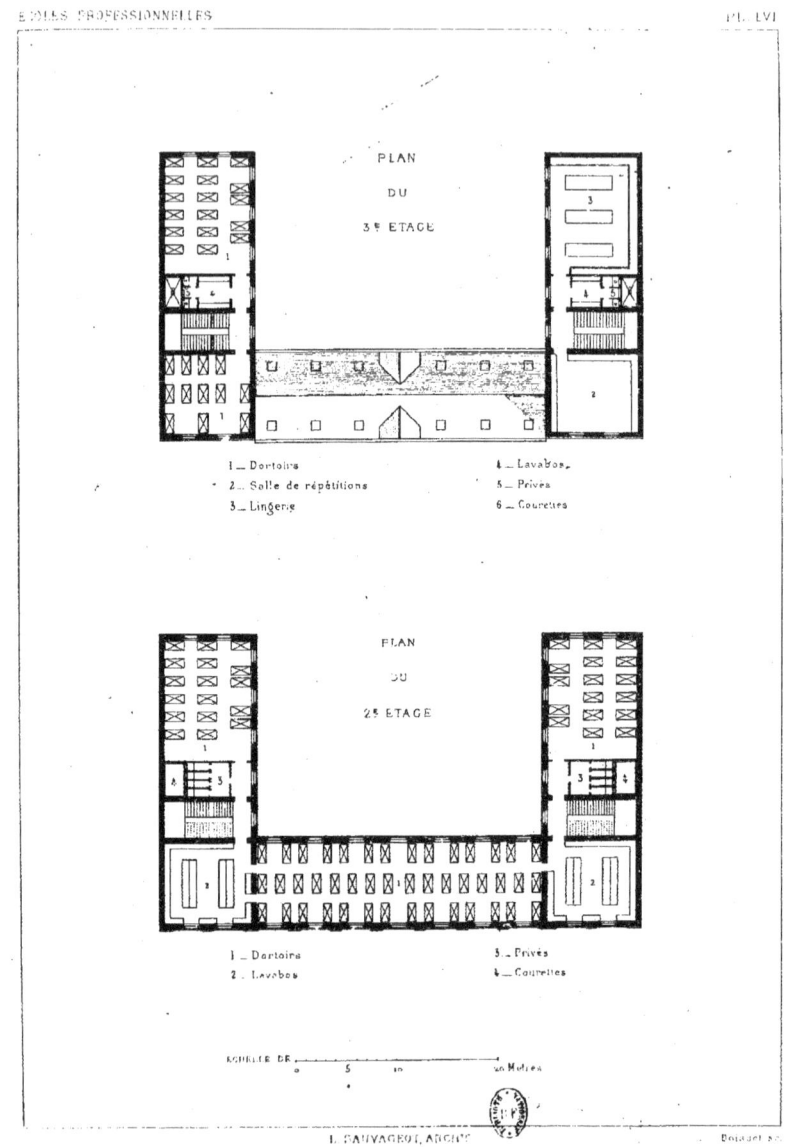

ARCHITECTURE SCOLAIRE

COUPE DANS L'AXE

ECOLE PROFESSIONNELLE
A ROUEN (Seine Inf^{re})

L. SAUVAGEOT ARCH^{te}

ECOLES PROFESSIONNELLES

ARCHITECTURE SCOLAIRE

PLAN DU REZ-DE-CHAUSSÉE

1 – Entrée
2 – Vestibule
3 – Cour couverte
4 – Galeries
5 – Concierge
6 – Antichambre
7 – Direction
8 – Vestiaires
9 – Privés
10 – Machine à vapeur (fours)
11 – Atelier de menuiserie
12 – cd – Ebénisterie
13 – Atelier de charpente
14 – Proportion des Modèles
15 – Atelier de serrurerie
16 – Forgerons

ÉCHELLE DE

ECOLE PROFESSIONNELLE
A AMSTERDAM (Hollande)
1.

M. A. MOREL – Architecte

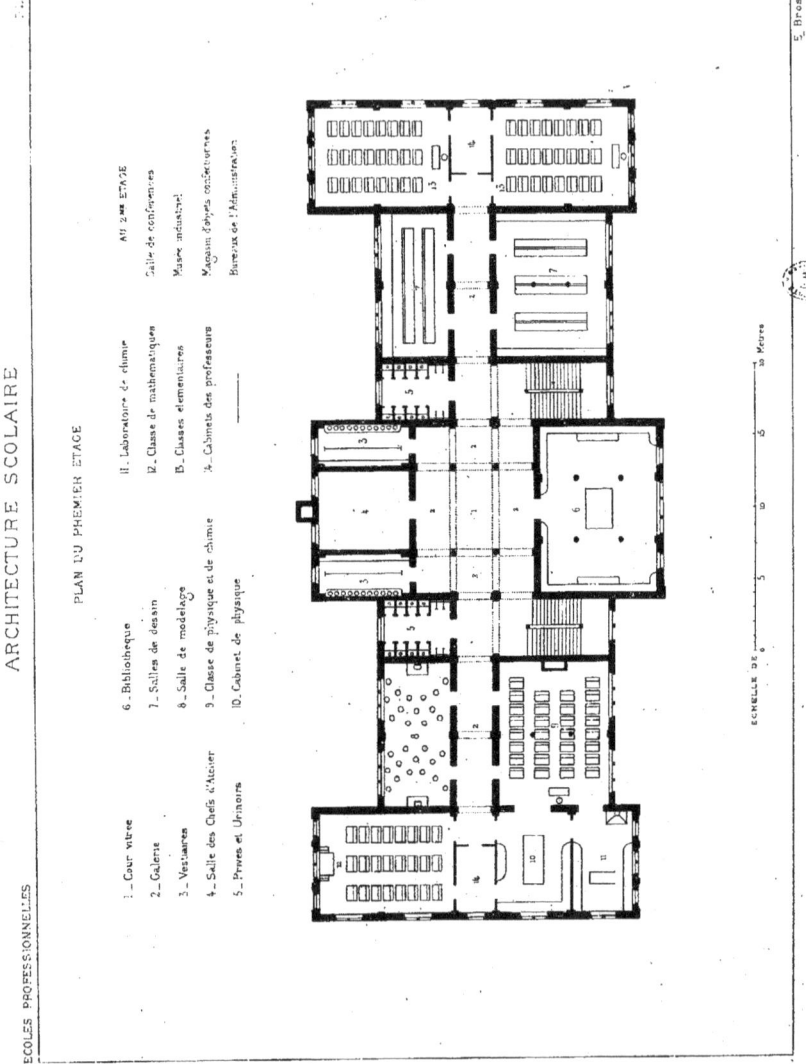

ARCHITECTURE SCOLAIRE

FAÇADE PRINCIPALE

ÉCHELLE DE

ÉCOLE PROFESSIONNELLE
A AMSTERDAM (HOLLANDE)

III.

Vᵉ A. MOREL et Cⁱᵉ Éditeurs

ARCHITECTURE SCOLAIRE

ECOLES PROFESSIONNELLES

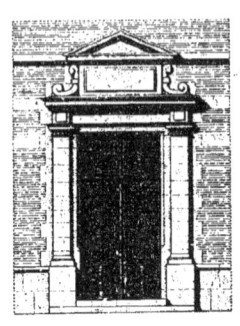

DETAIL DE LA PORTE D'ENTRÉE

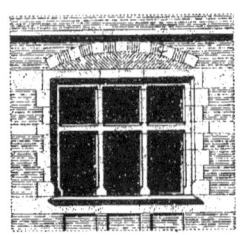

DETAIL D'UNE DES FENÊTRES DE LA FAÇADE

COUPE TRANSVERSALE

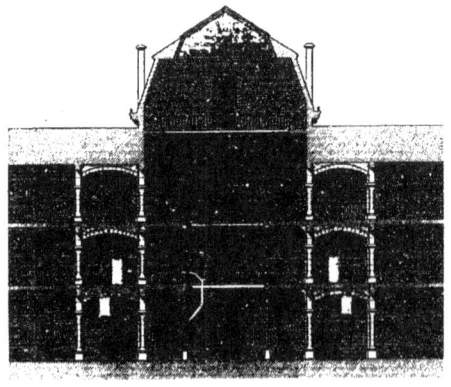

ECOLE PROFESSIONNELLE
A AMSTERDAM (Hollande)
IV.

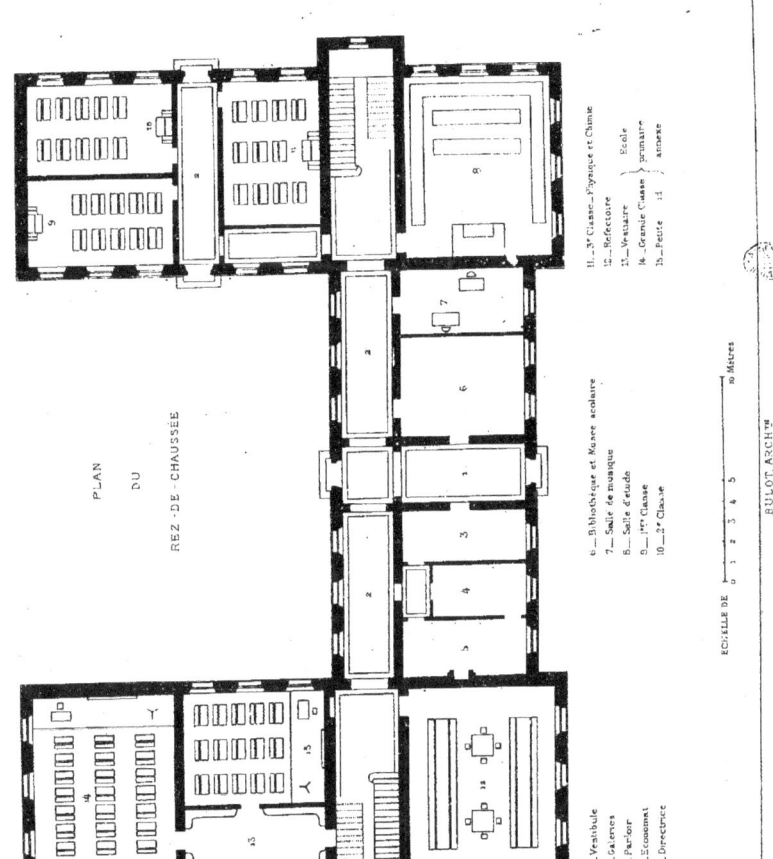

ARCHITECTURE SCOLAIRE

PLAN
DU
PREMIER ÉTAGE

ÉCOLES NORMALES

1 — Galeries
2 — Chambres à un lit
3 — Chambres à deux lits

4 — Salerie-lavoirs
5 — Preves
6 — Dépôts

ÉCHELLE DE

ÉCOLE NORMALE D'INSTITUTRICES
À MELUN (Seine-et-Marne)

II

ARCHITECTURE SCOLAIRE

ECOLES NORMALES

PLAN DU DEUXIEME ETAGE

1.— Directrice — Antichambre
2.— id Cuisine
3.— id Office
4.— id Cabinet de travail
5.— id Salle à manger
6.— Directrice — Salon
7.— id Chambres à coucher
8.— id Privés
9.— Logements des sous-maîtresses
10.— id
11.— Domestiques
12.— Galetas
13.— Grenier
14.— Dépôt
15.— Lingerie
16.— Raccommodage, repassage
17.— Dépôt de linge sale
18.— Dégagements
19.— Infirmerie
20.— Infirmière
21.— Malades isolées
22.— Bassins
23.— Salle de bains
24.— Cabinets et privés
25.— Lingerie

ECHELLE DE [scale bar] 10 Mètres

BULOT, ARCHᵀᴱ

ECOLE NORMALE D'INSTITUTRICES
A MELUN (Seine-et-Marne)
III.

ARCHITECTURE SCOLAIRE

ÉCOLES NORMALES

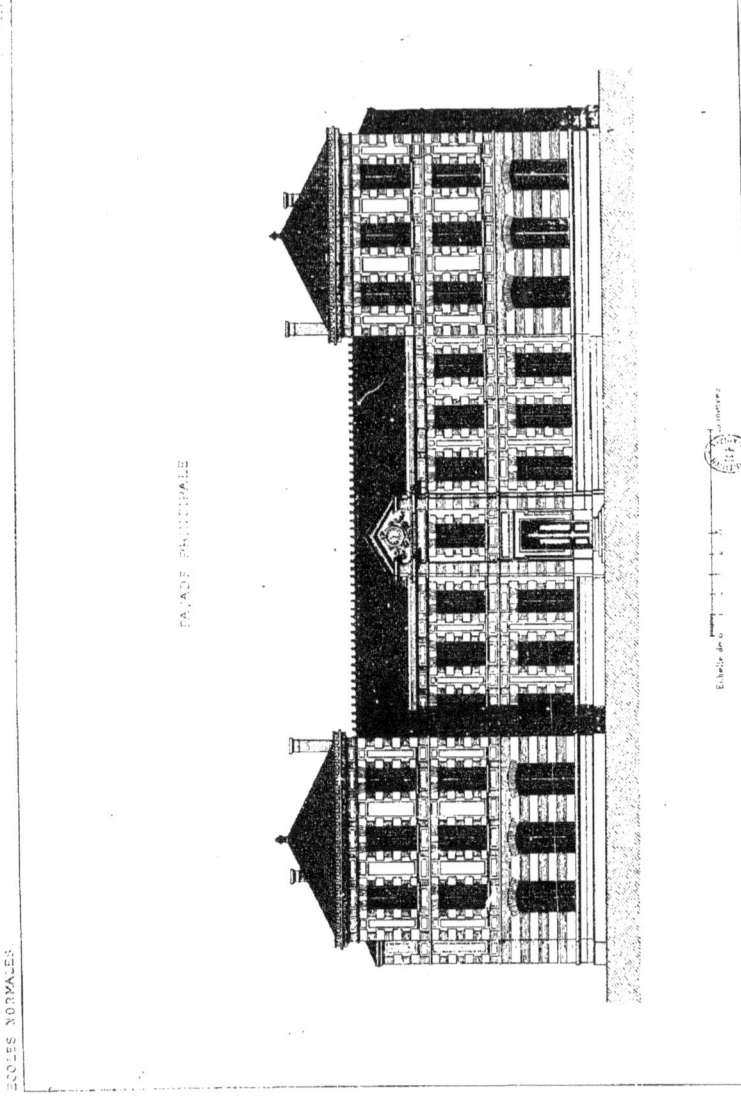

FAÇADE PRINCIPALE

ECOLE NORMALE D'INSTITUTRICES
A MELUN (Seine-et-Marne)
IV

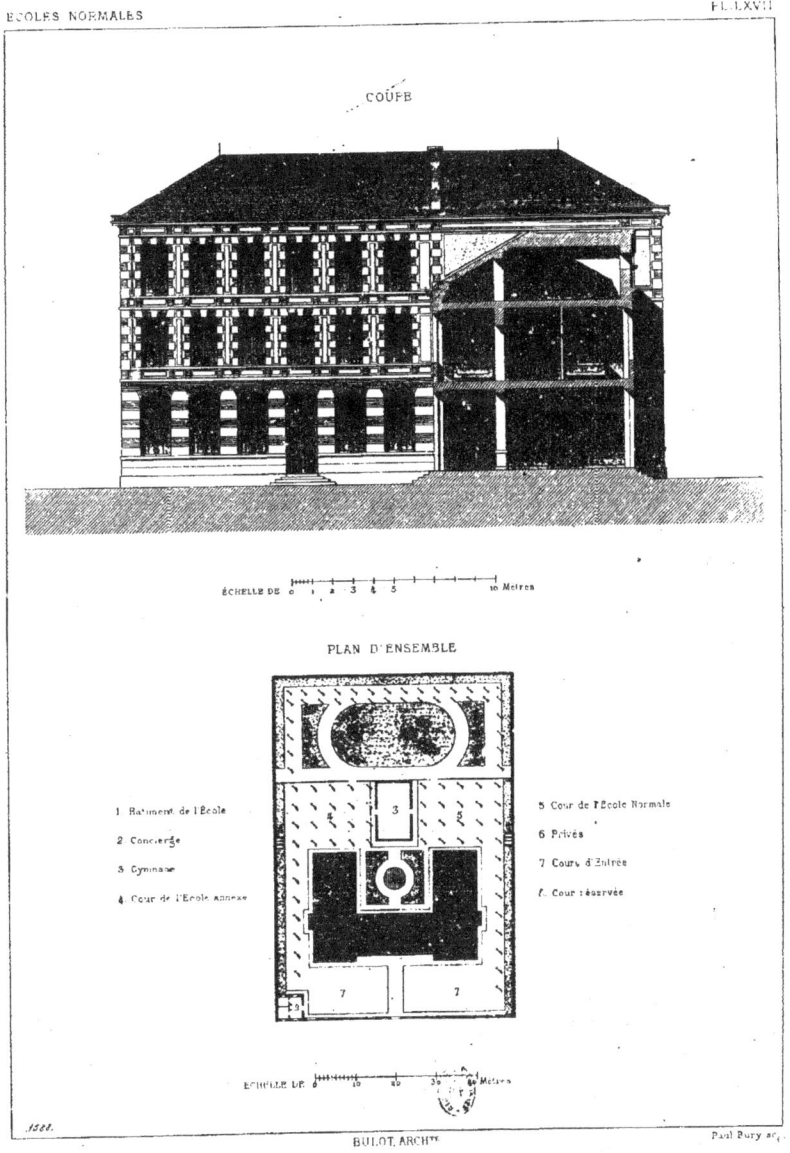

ECOLE NORMALE D'INSTITUTRICES
À MELUN (Seine et Marne)

ARCHITECTURE SCOLAIRE

ÉCOLES NORMALES.

PL. LXVIII

PLAN DU REZ-DE-CHAUSSÉE

1 – Cour d'honneur
2 – Conciergerie
3 – Vestiaire
4 – Classes
5 – Escaliers
6 – Privés
7 – Maître
8 – Préau
9 – Parloir
10 – Directeur
11 – Bibliothèque
12 – Classes
13 – Passage
14 – Étude
15 – Classe de chimie
16 – Cabinet du préparateur
17 – Bains
18 – Réfectoire
19 – Service
20 – Cuisine
21 – Office
22 – Magasin

École primaire Annexe

ÉCHELLE DE 0 — 5 — 10 MÈTRES

BOURDAIS ET COMBESBIAC, ARCH.ᵗᵉˢ

ÉCOLE NORMALE D'INSTITUTEURS
A MONTAUBAN (Tarn-et-Garonne)
I.

ARCHITECTURE SCOLAIRE

PL. LXIX

ÉCOLES NORMALES.

1. — Appartement du directeur
2. — Escaliers
3. — Privés du directeur
4. — Lingerie
5. — Privés
6. — Dortoirs
7. — Lavabos
8. — Chambres de maître
9. — Classe de physique
10. — Cabinet du préparateur
11. — Vestiaire
12. — Galerie de l'infirmerie
13. — Malade isolé
14. — Chambre de l'infirmier
15. — Pharmacie
16. — Infirmerie commune

PLAN DU PREMIER ÉTAGE

ÉCHELLE DE 0 1 2 3 4 5 m Mètres

BOURDAIS ET COMBEBIAC, ARCH.^tes
ÉCOLE NORMALE D'INSTITUTEURS
A MONTAUBAN (Tarn-et-Garonne)
II.

V.^e A. MOREL et C.^ie Éditeurs.

Imp. Lemercier et C.^ie Paris.

ARCHITECTURE SCOLAIRE

ÉCOLES NORMALES

ÉLÉVATION GÉNÉRALE

ÉCHELLE DE 0 1 2 3 4 5 6 7 8 9 10 Mètres

BOURDAIS ET COMBEBIAC, ARCH.tes

ECOLE NORMALE D'INSTITUTEURS
à MONTAUBAN (Tarn-et-Garonne)

III

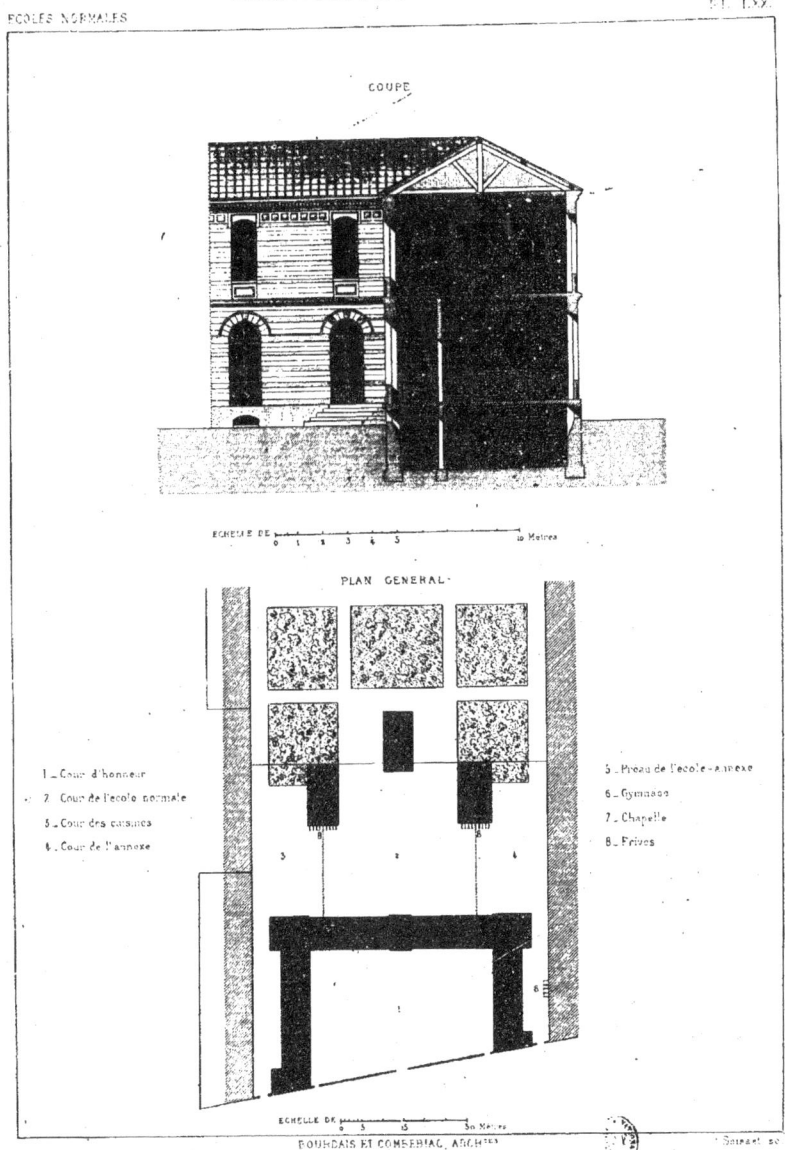

ECOLE NORMALE D'INSTITUTEURS
A MONTAUBAN (Tarn-et-Garonne)
IV.

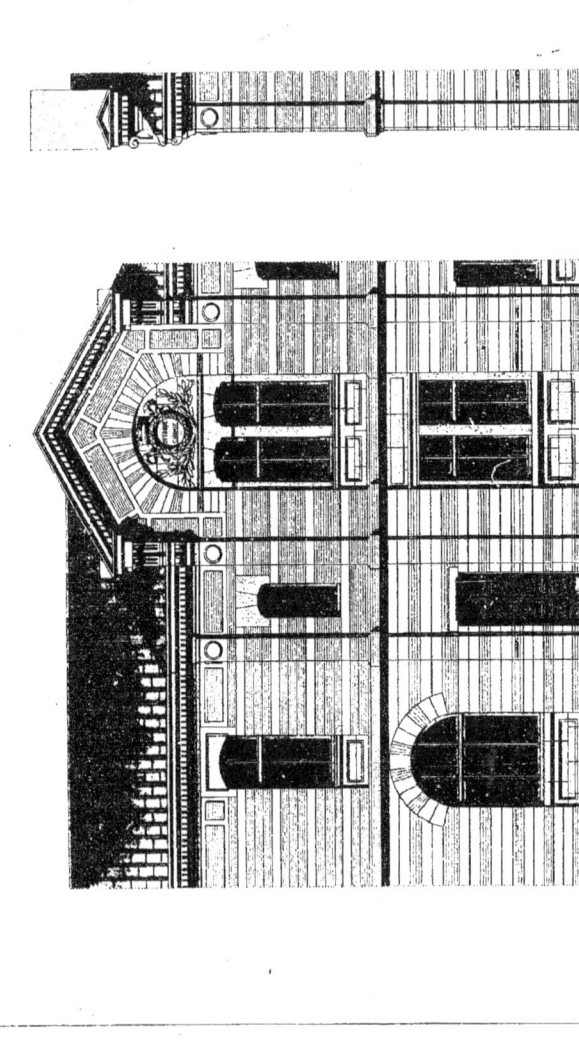

www.ingramcontent.com/pod-product-compliance
Lightning Source LLC
Chambersburg PA
CBHW071411220526
45469CB00004B/1252